U0009098

畫・中・有・話

花邊教主帶你看名畫背後的故事

胡琮淨 著

挖出畫布背後的驚悚故事，顛覆你對名畫的美好想像

建築師　林貴榮

「讓我告訴各位一件我很苦惱的事。當我在畫廊看畫的時候，走過一間又一間滿是畫作的房間，看了十五到二十分鐘後，我領悟到，我其實沒有真的在看畫，我腦袋裡想著的其實是咖啡，我亟需讓自己清醒，我的苦惱就是畫廊困倦症。」《戴珍珠耳環的少女》的作者、歷史小說家崔西‧雪佛蘭（Tracy Chevalier）曾經這麼說。

直覺告訴我，是否有不少人跟崔西一樣困擾？每一幅畫作裡，必定描繪著表達畫家意念的關鍵。以「找出關鍵」為前提，胡琮淨的這本書就像一扇任意門，每個章節都是一個美妙的故事！你想去哪裡，由你自己決定。

透過胡琮淨幽默有趣的妙筆，你不僅可以了解畫家的精神世界、找出畫家想傳達的訊息，也能理解畫家寄託於作品背後的真意，更能得到心靈上深刻的感動。

胡琮淨自稱「魯汝藝術花邊教主」，在魯汝大學「邊讀書、邊喝啤酒」的研究

所生活，教室就在一五一五年建成的阿倫貝格城堡（Castle Arenberg）裡。她猶如中世紀的騎士，每天騎著鐵馬、穿過護城河，進入古堡見教授上課，這就是胡教主在魯汶美好的青春記憶。從一段比利時留學、工作的緣分，到不定期飛往各地旅行，經驗逐漸匯聚，她成了一位以歐洲為窗，望向世界的藝術評論家。她以多年玩賞藝術史的經驗，融合美術、建築、政治、歷史，從普羅大眾熟悉的電影、文學，或是熱門話題的角度，以古典至現代的繪畫名作為中心，生動解構畫作背景。她的觀察，從未脫離藝術歷史的縱深與現實社會現象的解讀；她的思考，也一貫超脫新聞媒體對於文化產業的膚淺追逐。

但，為什麼她是「花邊教主」？

胡琮淨的文字，一起手，就有別於「谷歌式」的淺層文字，也大異於學院派食古不化的象牙塔學者。她從畫中尋找蛛絲馬跡，抽絲剝繭，以極富魅力的語言，揭開作品背後的深藏意義、發掘畫布背後的真相、察覺人性善惡的存在。

書中，她的電影觀、她的現象觀察、她的評論，未曾陷溺於視覺之美，反而更跨越了表層的美感，而直接深入了畫家的意念。

藉著胡琮淨娓娓道來的故事，揭開了那些隱藏在畫家內心深處的祕密，使我們

4

更接近畫家們的心境。這些故事，有些也揭露了畫作背後不為人知的複雜隱喻與醜陋心機，讓人恍然大悟，原來這三名畫竟然隱藏了出乎意料不為人知的憎恨、殘酷、嫉妒、妄想等驚悚情節。她的觀察，不時顛覆讀者的思維，全然推翻你對名畫的優雅想像！懷抱熱情，卻冷靜注目，以風趣的文字，觀破表象。

胡琮淨持續觀察文化現象，以全方位的視野，注目東西方，為藝術進行了精采的深度詮釋。她的藝術觀察，貫穿古今、橫跨東西。我相信她的觀點，也能幫助在地的我們知道如何自處。不必妄自菲薄、崇洋媚外，也不需夜郎自大、自我膨脹。

在促進臺灣文化升級與提高大眾藝術素養的願景中，我們重新省思西方藝術的變遷與演化，現在可說正是時候。

胡琮淨以都市建築美學素養為中心，超過三十年來的真實體驗，濃縮成一部花邊藝術史。我閱讀著她的觀察與思考，彷彿也走了一趟顛覆之旅，窺見了時光流轉的印記，在無限的空間中，輕輕地飄浮著，有如飄進馬格利特的作品，陷入超現實意境。

藉著輕鬆的文字，穿梭在人文與藝術、表象與現實之間，這就是胡教主這本書令人著迷之處！

目錄

名畫私房話

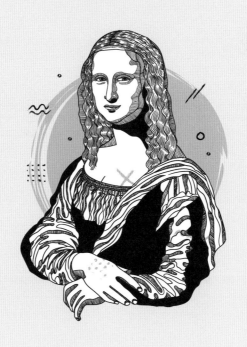

當藝術遇見時尚：舊瓶也能裝新酒

一般講到中世紀，我們很容易就聯想到「黑暗時代」。長久以來，它一直被誤認為是野蠻人的時代，是西歐藝術文化發展的停滯期。而 HBO 的熱門影集《冰與火之歌》的美學設計，就是一般人對於黑暗時代的經典印象。事實上，從現代藝術的觀點來看，七、八世紀的塞爾特藝術與十一到十四世紀的哥德藝術都很屬害，為何還會被汙名化成不文明的象徵呢？其實，這一切都是義大利人害的啦！

對於以古羅馬文化為正統自居的義大利人來說，長久被北方蠻族壓制在腳下，真的是奇恥大辱，自然不屑北方的蠻族所發展出來的藝術。

西羅馬帝國滅亡後，由於歐洲許多典籍、藝術、技術佚失，讓許多西歐文明算是打掉重練，也因此產生不同於以往的創新思維。然而，自尊心受損的義大利人在恢復文藝復興的光榮後，對於中世紀的藝術發展多加貶抑，甚至在文藝復興時期

（一五一八年），拉斐爾還寫了一封信給教宗利奧十世，批評道：「像哥德人那麼野蠻的哥德建築藝術……」，使得「哥德藝術」這個字眼一度成為「野蠻人的藝術」代名詞。所幸，好藝術不孤單，到了十九世紀末，塞爾特藝術又再度被世人挖掘，重見天日。

十九世紀時，英國藝術與工藝美術運動批評工業革命後大量的工業製品導致設計水準下降，強調重建工匠手工藝的價值，使得「塞爾特藝術」精湛的中世紀工匠手藝再度受到青睞。當時英國藝術與工藝美術運動的領導人莫里斯所設計的《喬叟著作集》，與新藝術設計家的《變形記》封面，靈感也都來自於塞爾特藝術的手抄本。

法語系地區的新藝術（Art Nouveau）強調，在幾何線條上，加入粗線組合與漩渦狀花紋的設計，形成曲線優美的新藝術造型。華麗纏繞的植物花樣與精細的昆蟲圖案，也是藝術家們經常採用的素材，例如：巴黎地鐵出入口鑄鐵雕花造型的纖細流線設計，與比利時建築師霍塔的新藝術建築，都是受到塞爾特金屬手工藝的影響。

廣受大眾喜愛的捷克畫家慕夏（Mucha）的新藝術裝飾圖案，直到現在，仍常用於海報、平面設計、裝飾藝術，靈感同樣來自於中世紀手抄本。如果比較一下兩者，你會驚喜地發現，中世紀手抄本裝飾圖案與寫福音書的約翰巧妙地連接在一起，與慕

夏新藝術的女神海報如出一轍！

這些來自一千四百年前塞爾特的神話妖精，現今仍出現在巴黎地鐵出入口、布魯塞爾、維也納、法國布列塔尼、愛爾蘭……街頭，跟路人招手微笑呢！倘若你有機會去大英博物館，在昏黃的燈光下，看到被小心翼翼保護的中世紀珍貴羊皮紙書，可能會和我一樣，聯想到電影《魔戒》中的哈比人，或是《冰與火之歌》的傳說，忍不住會心一笑。

《魔戒》的中土世界與奇幻神話，靈感來自於塞爾特的神話文學。除此之外，音樂家華格納的歌劇《崔斯坦與伊索德》、莎士比亞作品《仲夏夜之夢》裡的淘氣小妖精帕克、《石中劍》中亞瑟王與圓桌武士的英勇傳奇故事、格林童話《睡美人》中的神仙教母、電影《納尼亞傳奇》，也都是來自古老的塞爾特傳說。

啟發二十世紀時尚設計師靈感的大師

二〇〇八年有部黑色幽默電影《殺手沒有假期》（In Bruges），描述兩位殺手被派到有「中世紀睡美人」之稱的比利時觀光小鎮布魯日，進行最後的任務。電影中有句名言：「不怕殺手有文化，就怕殺手有原則」，這個「盜亦有道」的故事點

出了歐洲人特有的黑色幽默，令人莞爾！

劇中兩位主角，一老一少，一位是鍾愛中世紀藝術的老文青，中世紀的大畫家漢斯・梅林（Hans Memling）是他的偶像之一。電影中，老文青殺手在逛布魯日的聖若望醫院梅林博物館（Hộpital Saint-Jean）時，可說樂不思蜀，幾乎忘了他是來待命殺人的。到底梅林大師是何許人物，讓經驗老到的殺手也入坑？

布魯日在十五—十七世紀被稱為「北方威尼斯」，是一個商業繁榮、人文薈萃的富裕城市，吸引了無數

梅林〈賢士的崇拜〉三聯畫，1479－1480 年

的商人與藝術家聚集在此。當地有錢人多，自然養得起製造奢侈品的工匠與藝術家，當法蘭德斯畫派的大師梅林定居布魯日後，向他求畫的顧客絡繹不絕，透過賣畫，他也成為布魯日最富有的人士之一。

梅林擅長人物肖像，並將織品布料的細節以極細緻的手法呈現。這是法蘭德斯畫派的傳統，應該是師承被譽為「西歐油畫之父」揚·范艾克的畫作特色。從梅林作品中，可看出十五世紀法蘭德斯地區流行黃黑、黃與深墨綠色相間的錦緞布料，織錦桌布

梅林〈寶座上的聖母和聖嬰與聖施洗約翰〉，1485－1490 年

與地毯的質感與色彩都以精工呈現。若是觀察在〈賢士的崇拜〉畫中，黑人仕女與聖母左手邊行跪拜禮的博士罩袍的上衣圖案，或是〈聖加德琳的神祕婚禮〉、〈寶座上的聖母和聖嬰與聖施洗約翰〉畫中聖母寶座後面的幔簾，你會驚奇地發現，無論是仕女與天使身上的華服布料，或是地毯花紋，不斷重複運用織錦與幾何圖案，這也是梅林畫作的註冊標誌之一。

蕾絲製品與織錦布料製的抱枕、桌布等手工藝品，是象徵布魯日紡織業光榮歷史的印記，梅林繪製〈靜物畫〉的桌布圖案，呈現了當時流行的布料花紋樣式，在二十一世紀復刻再現仍然深受市場喜愛，也是現今到比利時

梅林〈靜物畫〉，1485 年

觀光（尤其是布魯日）必買的伴手禮。

二十世紀後，許多時尚界設計師紛紛從中世紀畫家作品中尋新的靈感，例如英國知名品牌亞歷山大・麥昆（Alexander McQueen）的創始人就深受梅林的啟發。

你或許會好奇，誰是亞歷山大・麥昆？

二〇一一年的英國皇室世紀婚禮，亞歷山大・麥昆品牌設計師莎拉・伯頓（Sarah Burton）替凱特王妃設計略帶復古風的蕾絲婚紗，成為王室品味的代表。亞歷山大・麥昆是與英國龐克教母薇薇安・魏斯伍齊名的品牌，既具有歷史傳統，又能從傳統文化桎梏中掙脫，創造出顛覆叛逆的英倫時尚新風格，因而獲得凱特王妃的青睞。

這位人稱「倫敦壞男孩」的知名服裝設計師麥昆，善於運用大膽幾何圖形與漸層的迷幻色彩做設計，眾人皆讚嘆於他神奇的大腦結構，但許多人不知道的是，他的前衛靈感來自於他所酷愛的十五世紀繪畫大師的作品，其中一位就是法蘭德斯畫派大師梅林！他將帶有邪氣的哥德式風與夢幻宮廷風融合，創造出野蠻、原始、龐克與凌亂失序交織的設計美感，具有宛如死神降臨的陰沉浪漫魅力。

為了推崇這位英年早逝的時尚天才，倫敦的 Victoria&Albert 工藝時尚博物館，在二〇一五年三月舉辦了一場精采的流行時尚特展，主題為《Savage Beauty》（野

性之美）。該系列展示了亞歷山大‧麥昆二〇一〇年經典的野性時尚系列巧思，也是這位「時尚鬼才」生前最後的驚人之作！

《Savage Beauty》以「天使與魔鬼」爲主題策展，呈現麥昆大師從梅林、波西、坎平等大師畫作中得到靈感，運用在織品印花布料與系列華服中的設計剪裁。其中，梅林的畫作《Savage Beauty》是他的哥德系列繆思之一。這幾位中世紀繪畫大師的作品，出現在電影《殺手沒有假期》裡，因此不難理解，爲何「中世紀藝術控」的老文靑殺手被派往布魯日時如中樂透般開心；然而，完全不懂中世紀藝術的年輕殺手，可就百般無聊地翻白眼了！

《Savage Beauty》的哥德系列可說是「當藝術遇見時尚，舊瓶也能裝新酒」的最佳範例。麥昆觀察梅林採用的配色感，並以十五世紀名畫作爲印花布圖案，營造出帶有華麗哥德風與時尚俏麗感的風格。在該系列設計中，模特兒身上的服裝圖案與剪裁樣式，就是從梅林〈賢士的崇拜〉畫作裡黑人仕女的造型汲取而來的。

《Savage Beauty》特展生動的互動媒材，也說明了麥昆從中世紀拜占庭藝術的祭壇裝飾、古典雕刻與騎士胄甲手套所得到的靈感，轉化成各式女性飾品、配件與

服裝設計。例如梅林〈賢士的崇拜〉的布料圖案與色彩，搭配騎士胄甲手套造型，成了最時尚的長手套。梅林畫作中常見的天使翅膀轉化成為天使鞋的招牌特色，純潔又冶豔，復古又搖滾！

麥昆喜愛的骷髏頭飾品設計，也來自梅林的畫作啟發。中世紀人們因宗教因素，對於地獄與魔鬼幻象有著深層的恐懼，他們害怕黑死病帶來的莫名死亡，因此畫作、祭壇裝飾品中常有骷髏頭的影子。

梅林的〈塵世虛榮與神聖救贖〉畫作描繪美女終究會變成骷髏，被死亡與惡魔圍繞的感受，呈現在五幅連續摺

梅林〈塵世虛榮與神聖救贖〉，1485 年

畫上，點出了天使與魔鬼交叉變身的意象。這個巧思也被運用在麥昆的龐克風飾品系列。

誰說哥德藝術野蠻？十五世紀的梅林大師畫作，早已成為現代藝術家激發靈感的養分。千年來的黑歷史，真的要重新翻盤啦！許多人覺得藝術是老掉牙的東西，殊不知，裡面藏有許多前衛搖滾的因子啊！

想像力無窮的超現實預言畫：波希〈人間樂園〉

還記得我第一次在西班牙馬德里的普拉多美術館（Prado Museum）看到畫家波希的作品時，簡直是驚為天人！他的畫中擁有漫畫一般的奇想、細緻的筆觸，讓人深深著迷！其中一幅像屏風般的祭壇畫〈人間樂園〉（The Garden of Earthly Delights），尺寸二百二十公分×三百八十九公分，由三摺木板組成，是普拉多美術館的鎮館之寶之一，也被認為是五百年來藝術界最大的謎團之一！

在二十世紀現代藝術評論中，耶羅尼米斯·波希（Hieronymus Bosch）被譽為十五世紀末的超現實主義藝術先驅，後世有許多藝術家、歷史學家、科學家、音樂家、宗教家、地理學家，不斷研究波希的畫或是本人，充斥了各方說法。這位曾被衛道人士指責「思想不正確」而鄙視了四百多年的哥德時期藝術家，為什麼在逝世五百年後（二〇〇四年）又被選為「百位最偉大的荷蘭人」第六十三名？有人說他是虔

誠教徒，也有人說他妖言惑眾，為何同一個人竟有如此極端的評價？

波希出生於荷蘭的斯海爾托亨博斯（'s-Hertogenbosch），當時是布拉班特公國的領地。他生平神祕，是一位相當多產的畫家，畫作多在描繪罪惡與人類道德的沉淪。然而，他的藝術表現完全顛覆當時基本教義派的思維，所以後世對他的創作意圖頗多猜測，懷疑他到底是忠於信仰的聖徒？還是離經叛道的預言畫家？或許，唯有他的畫作可以替他的生平發聲。

波希所在的中世紀時代，正逢文藝復興以人為中心的理性思想遍地開花，嚴重衝擊了教會的威嚴。當時因黑死病大流行，人們對於死亡產生了恐懼、迷信的心理，再加上世紀末預言造成恐慌，人心惶惶，因而從文學與藝術之中找尋寄託。許多文藝復興的畫家也拋下開放、自由、求真的科學精神，重拾中世紀「野蠻人的藝術」教化主題，描繪關於地獄世界的寓言。例如知名小說家丹·布朗《達文西密碼》系列作品《地獄》中的〈地獄圖〉（The Map of Hell），是十五世紀義大利畫家波提切利根據但丁文學巨作《神曲》所繪製的，正是在這樣的時代背景下出現的產物。

當時許多畫家都用一種恐怖的手法，畫出罪人被解剖、上刀山、下油鍋的場景，警世說教的意味濃厚。然而，波希卻不這樣畫。由於他居住的荷蘭小鎮充斥著宗教

　想像力無窮的超現實預言畫：波希〈人間樂園〉

改革的氛圍，與波希所恪守的舊天主教教規產生了信仰上的衝突，因此他的勸世信教畫作在阿爾卑斯山以北地區爭議很大。波希的〈人間樂園〉以一種奇幻美的筆觸色彩，畫出教化意味濃厚的作品，或許是想隱晦其中的真正寓意，避免惹禍上身吧！

我們可以想像，這位法蘭德斯畫家目睹當時歐洲經歷了中世紀黑暗時期的黑死病威脅後，人類們無法抗拒死亡帶來的莫名恐懼，社會上充斥著以宗教迷信殘殺女巫、替不聽話

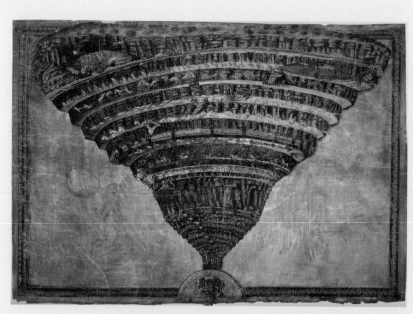

波提切利〈地獄圖〉，1480 年代中期－1490 年代中期

的騎士們冠上汙名的風氣。接下來，在全歐洲鋪天蓋地展開的宗教改革運動也醞釀當中。

身在擁護傳統天主教價值的宗教核心地區的他感受到一股山雨欲來的氣氛，不久之後，就出現了馬丁·路德的宗教改革運動（一五一七年）。

波希是與達文西同時代的北方文藝復興大師，畫作多半是宗教畫，但他對於聖經故事裡「最後的審判」的詮釋方式，不同於傳統法蘭德斯派畫家以暗黑、血淋淋的方式呈現人類的墮落、欲望、七大罪等主題，

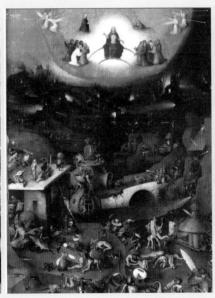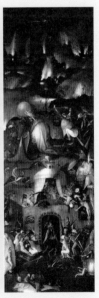

波希〈最後的審判〉，1482 年

反而使用輕快、透明的美麗色調，輕鬆中帶有詼諧。這種平易近人的漫畫手法，讓各年齡層的人更容易接受。

我個人十分喜愛他的繪畫風格，讓人聯想到美國動畫《麥克邁：超能壞蛋》裡的寵物魚「迷你翁」，或是宮崎駿動畫《霍爾的移動城堡》的機械幻象美學。波希常以惡魔、半人半獸，甚至是機械形象來表現人類的邪惡，這些相當具原創性的圖像，讓人覺得惡魔可愛、幽默，因此有人說他把人類的七大罪與誘惑行為畫得如此歡愉，根本就是引誘犯罪啊！

由於波希的風格十分不典型，當時的基本教義派批評他是妖言惑眾的異教徒，甚至認為他是能夠看到幻覺異象的精神病患者。雖然波希的畫作當時在嚴謹的法蘭德斯天主教地區不太受歡迎，後來卻獲得信奉天主教的西班牙王室菲利普二世青睞，大肆收購了波希多數的畫作，此舉使普拉多美術館後來成為波希作品最重要的收藏寶庫。

波希的腦袋裡到底在想什麼？究竟他是因神祕主義叛離教義，還是極端的虔誠信仰者，刻意用詼諧幽默手法向世人循循善誘、宣揚教義呢？基於我個人對波希藝術的熱愛，我相信他是一位悲天憫人的畫家，對大災難即將來臨感到憂心。

想想看，菲利普二世對天主教的信仰可說是極度虔誠，如果波希的畫作真的如此

離經叛道，嚴守天主教紀律的西班牙王室爲何會收藏波希二十幾幅「不正經」的畫呢？

對於〈人間樂園〉，人們常有的討論是它到底是春宮畫，還是警世畫？我一定要幫波希澄清一下，這是一幅祭壇畫！

※〈人間樂園〉可說是波希充滿神奇想像力與情感結合的代表作。三聯畫中左幅畫的是亞當夏娃偷嚐禁果的〈伊甸園〉，中幅是人們盡情享樂的〈世間凡人〉，右幅〈地獄〉描繪魔鬼化身動物折磨人類的情境，說明了天堂與地獄的人類七大

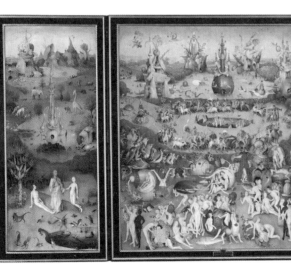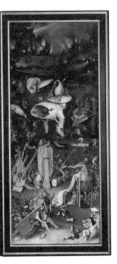

波希〈人間樂園〉，1490－1510 年

罪，呈現出審判、天堂與地獄的情況。

〈人間樂園〉的構圖複雜，具有高度的原創性、想像力，並大量使用各式象徵與符號，有些元素甚至在波希所處的時代也是晦澀難解，帶給人們不少想像空間。例如左幅畫的天堂有各式各樣來自非洲與南美新大陸的動物，包括非洲的長頸鹿、羚羊、花豹、大象、美洲原生的豪豬等，還有幻想中的神話生物獨角獸。中幅的畫作中，許多盡情享樂的男女被夢幻泡泡包圍，做出放縱欲望和不節制的行為，一些二限制級動作，更是讓人臉紅心跳。在右幅的地獄畫中，惡魔被設計成混合獸、半人半獸，甚至人牲畜結合機械的複合怪獸。然而，明明是光怪陸離的精靈、怪獸、惡魔，在他筆下看起來都好可愛喔！

波希畫作最神奇的地方是，他的作品中常會出現許多當時沒人看過的畫面或生物。然而，跨越幾世紀後又驗證了該生物的存在，十分不可思議。例如仔細觀察〈伊甸園〉畫中右下角有隻漂浮在水池中讀書的身影，長得好像澳洲的鴨嘴獸喔！這實在太奇特了！十五世紀的歐洲人還不知道澳洲的存在，也沒看過紐西蘭的鴨嘴獸，為什麼波希可以畫出鴨嘴獸的調皮姿態？難怪當時會有人懷疑他有妄想症！

達利的啟蒙導師

波希的畫經常讓我聯想到超現實主義大師達利的作品，而波希正是啟蒙達利的導師之一。達利在馬德里接觸到波希的畫作後，十分欣賞他超凡入聖的想像力、細緻的畫風、空靈飄緲的用色、違反常規的魅力，後來以二十世紀的「新波希」自居！波希更被許多超現實主義大師，例如恩斯特、達利、米羅……奉為潛意識畫作的藝術導師。

十五世紀，波希首次畫出人類心中的幻象與潛意識裡的恐懼，其實是驚世駭俗的，並不見容於當時的古典美學。

直到十九世紀末、二十世紀初，在「第二次文藝復興」的浪潮中，出現了佛洛伊德的精神分析法，揭示了人類長久以來不容碰觸、不為人知的內心世界。此時，波希的超凡想像力，在現代藝術家眼中卻是驚豔萬分，被視為藝術的先知者！大家開始公認波希是預言家，當佛洛伊德的「夢的解析」理論出現後，波希也被奉為超寫實主義的先驅！

儘管波希的作品被歸類於宗教畫，但卻少了警世的嚴肅性，前衛又具童話趣味，讓觀者可以自己想像演繹，令其他宗教畫家難以望其項背。

〈人間樂園〉畫中實在藏有太多驚人的想像力，例如在二〇一六年的環保紀錄片《洪水來臨前》中，影帝李奧納多‧狄卡皮歐以此祭壇畫當成片頭引子與影片結尾。

此外，法國有機保養品牌 absolution 二〇一六年推出的《人間樂園》沐浴皂包裝、時尚品牌 GUCCI 二〇一七年「奇幻烏托邦」系列主題、二〇一五年 UNDERCOVER 春夏「樂園」系列，都是從波希的細緻工筆畫風中獲得設計靈感。在二十一世紀的現在，想必波希的奇幻魔力，還會在藝術界衝擊出更多的創意火花！

解開天才畫家達文西的千年密碼

十六世紀高度文藝復興時代，是一個天才輩出的時代，我們熟知的達文西、米開朗基羅、拉斐爾、提香、杜勒等偉大的藝術家都出身於這個輝煌時代。其中，達文西更是五百多年來被公認的世紀奇才。如果翻閱達文西遺留的《大西洋手稿》，你會發現他不僅是畫家、雕刻家、建築師，還是音樂家、數學家、工程師、發明家、解剖學家、地質學家、製圖師、軍事家、植物學家和作家，他所擁有的淵博知識與無限創意，實在太驚人了！

以現代人的角度來看，達文西應該是「腦波過動兒」。

後人從他的筆記中找到一句話「太陽並不移動」，大師為何要用鏡像字寫下這段文字呢？大家都知道，當時科學新知與宗教之間有著強烈的矛盾，哥白尼到了死前才敢公開《天體運行論》。而地球不是宇宙中心的理論，更替後來想要證實《日心說》的伽利略帶來被軟禁與禁止出版的後果。

或許在哥白尼公開《日心說》前，達文西早就知道這些宇宙真理，也或許他擔心這些想法說出來過於驚世駭俗，但他腦子裡奇特的思想又源源不絕，才會用這種隱譚的方式記錄下來。為了解決好奇心旺盛、不吐不快的痛苦，鏡寫法成了他抒發情緒的方法，否則他的老實話在當時可能會惹來殺身之禍。

達文西是舉世公認的大畫家，文藝復興三傑之首。其實，像他這麼聰明的人，哪裡只甘於做一個畫家？從他年輕時努力接近不同城邦權貴的行徑來看，應該是有更遠大的抱負。倘若他活在現代，我認為是當行政院長的料吧！他的很多點子都棒透了！然而，在文藝復興時代，身為身分卑微的私生子的他，想從政根本是痴人說夢。

因此，繪畫是他接近權力中心的唯一手段，藉此將自己發明的點子獻策給掌權的國王與公爵，只可惜時運不濟，一直沒機會走上政壇，擔任要職。

你大概很難想像，達文西有這麼多的創意發明，畫作草稿多、實驗性高，但是畢生留下完成的完整畫作居然只有十五幅！大師的產量這麼少，是因為他太喜歡嘗試新技術，許多畫作都成了實驗品，導致他的作品不是不完整，就是毀損。

儘管達文西實際完成的作品有限，卻為後世留下了重要的「達文西密碼」筆記，讓五百年後的學者們樂此不疲地研究著。

透視法傑作〈最後的晚餐〉

達文西的代表作之一〈最後的晚餐〉，陳列在米蘭聖瑪麗亞感恩修道院僧侶餐廳的牆上，名畫佐餐，名副其實。

根據《聖經》描述，耶穌與十二門徒共進晚餐時，口氣凝重地說：「你們當中的一個人要出賣我。」此話一出，騷動四起。大師運用完美的透視法繪製了這個場景，並嘗試「油彩與蛋彩混合」技術，耗時三年完成後，在揭幕儀式時獲得人們一致讚賞。

達文西的〈最後的晚餐〉可說是構圖創新、色彩鮮麗、栩栩如生，隱含的多重意義也常被後人拿來大做文章。在《達文西密碼》的小說和電影中，作者

達文西〈最後的晚餐〉，1495－1498 年

丹‧布朗勁爆的另類解密，就引起了宗教界軒然大波，話題沸騰。他在書中顛覆了坐在耶穌右手邊的那位聖徒不是聖約翰，而是抹大拉瑪麗亞的說法。二人之間形成V字形，代表聖杯，也是達文西在畫中常用的啞謎——「V」字，代表Vinci，以及達文西將自己置入行銷的隱形簽名。（文藝復興以前的畫家，多半不能在畫作上簽名。）

在《達文西密碼》小說中，聖杯意指耶穌與抹大拉瑪麗亞的後代，這實在是非常有想像力的詮釋，戲劇張力十足，也衍生出一樁延續五百年的追殺凶案和宗教八卦。然而，這些劇情是作者瞎掰的嗎？其實不然，丹‧布朗也是有所本的。

讓我們來看幾張在達文西之前其他人創作的〈最後的晚餐〉，例如十三、十四世紀畫作中，聖約翰總是趴靠在耶穌的身邊，這個曖昧的動作確實啟人疑竇，似乎不太符合男子氣概。讓人不禁懷疑趴著的門徒，真實身分其實是抹大拉瑪麗亞，難怪丹‧布朗敢冒著可能會觸怒多數基督徒的風險，大作文章！

〈最後的晚餐〉是達文西將文藝復興時期發明的透視法，發揮到淋漓盡致的驚人之作。我很喜歡站在米蘭聖瑪麗亞感恩修道院僧侶餐廳的盡頭，觀賞這幅畫。他運用透視圖技法將壁畫與實際空間結合為一，無縫接軌，好像在餐廳末端加了一個小廳。

僧侶用餐時，耶穌一同參與，觸手可及。此外，他更首創於在背景上開窗與風景，增加空間的無限景深與想像力。這樣生動的畫作，讓在此用餐的僧侶有目睹《聖經》裡震撼時刻的臨場感，猶如懷石料理般令人刻骨銘心。

達文西創作這幅名作時曾發生過一段小插曲：據說這幅畫當初是由欣賞達文西的米蘭大公委託創作，大師接下這份工作後，為了找尋靈感，常常面壁發呆，一整天都沒有進度。修道院院長以為他偷懶，非常火大，因此請大公前來評理。

從事設計的人都知道，有時候苦思半天，就是在等待靈感乍現的那一刻。達文西也很「皮」，他解釋，自己正在為基督與猶大的面孔傷腦筋。耶穌的容貌需要天賜靈感，而猶大這種卑鄙的叛徒，則要物色獨具「小人氣質」的長相。達文西表示，如果院長執意盡快完工，他可以勉為其難地用院長的臉來充當猶大。

米蘭大公聽完忍俊不禁。從此，院長連大氣都不敢吭一聲！於是大師耗時三年、耳根清淨地完成了這幅畫。畫作公開後，米蘭大公更極力讚賞其非凡的創意。

從這個小故事中，我們也可以看出達文西的幽默。然而，〈最後的晚餐〉可說是史上最多災多難的名畫之一，無論是畫冊或是真跡，都讓人覺得好殘破喔！主要原因是先天不良，加上後天失調。什麼是「先天不良」？就是達文西試圖嘗試油彩與蛋

彩混合的新技術，但是功敗垂成。

當時義大利氣候乾燥，壁畫都使用「濕壁畫技法」（Fresco），將彩色石頭或礦物磨碎成顏料，沾附在濕灰泥層上。米開朗基羅的著名壁畫〈創世紀〉與〈最後的審判〉，就是運用此種技法。然而，同一時期在阿爾卑斯山另一頭的法蘭德斯畫派大師揚・范・艾克，早在十五世紀初就發明了油畫顏料，呈現出比蛋彩畫或濕壁畫更透明、光澤更鮮豔的效果，這一點讓達文西欣羨不已。達文西費盡心思，好不容易才找到北方油畫配方的祕密，希望使油畫顏料與「濕壁畫技法」工法融合。於是他以一種油彩與蛋彩的混合顏料做實驗，用在壁畫上，但是油與水無法融合，日積月累的濕氣造成畫作的顏料逐漸從牆上片片剝落。

十九世紀拿破崙率軍入侵義大利時，收藏該畫的餐廳倉庫一度變成馬廄，名畫也被馬屁股給蹂躪了。到了第二次世界大戰，該修道院更遭受嚴重轟炸，只剩下斷垣殘壁，但奇蹟的是，這幅壁畫居然逃過一劫！

只是，〈最後的晚餐〉雖然被保存了下來，已經斑剝累累。幾世紀以來，為了維護畫作的原貌，後人錯誤地重描與修復，使畫的色澤盡失，裝飾細節也幾乎蕩然無存。所幸，近代因雷射技術進步，使畫作修復稍有起色，但仍然難以恢復舊日風采。

達文西許多畫作似乎都難逃悲慘的命運，例如他與米開朗基羅在佛羅倫斯ＰＫ未完成的〈安吉里之戰〉，就是實驗失敗的例子。這也說明了大師以實驗開創為職志，不以留下完整作品而自滿。由於這樣的實驗精神，達文西令人讚嘆的作品得以流芳百世，他在畫作與手稿中留下來的線索，更刺激了後人的無限好奇心和想像力。

連最新的外科微創手術都用「達文西手臂」來命名，你就知道大師的魅力有多大了！

〈蒙娜麗莎〉為何花落羅浮宮？

說起達文西的作品，最知名的非〈蒙娜麗莎〉莫屬，麗莎臉上那抹神祕的微笑，每年吸引了超過千萬人次觀光客造訪巴黎，擠進羅浮宮觀賞。但是，許多人來到羅浮宮看見〈蒙娜麗莎〉本尊的第一眼，多半會驚呼：「很小嘛！」大家有沒有覺得中東女人蒙上一層面紗的朦朧美，顯得格外迷人？這就是達文西以獨創暈塗法（Sfumato）畫出〈蒙娜麗莎〉優雅微笑的祕密。

什麼是「暈塗法」？你看蒙娜麗莎的微笑，微微翹起的嘴角左右不太平均，嘴唇的輪廓也不清晰，不過，暈塗法使色彩漸層巧妙地融合一體。這種類似現代攝影技術的柔焦效果，讓美女臉上的表情更生動。

大師筆下的女人肖像常出現這種神祕感與景深，毋須勾勒線條，人物與背景自然連成一氣。〈聖母、聖嬰、聖安妮〉中溫柔的聖安妮，或是美麗的〈抱銀貂的女子〉

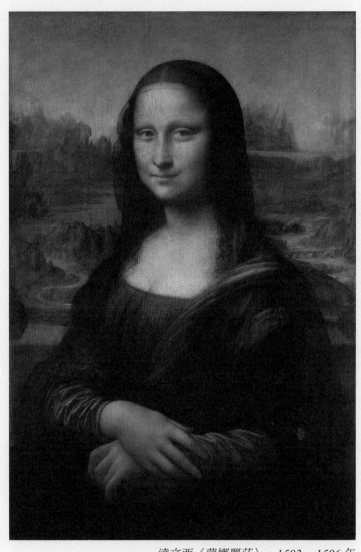

達文西〈蒙娜麗莎〉，*1503－1506* 年

　〈蒙娜麗莎〉爲何花落羅浮宮？

都是使用同樣的技法，讓背像中的主角輪廓柔和，笑容神祕又勾魂。

「暈塗法」真的這麼厲害嗎？我們比較一下達文西早期協助他的老師維洛吉歐完成的〈基督受洗圖〉，就可略知一二。維洛吉歐筆下的基督與施洗者約翰呈現出當時流行的佛羅倫倫技法，畫工精細、明暗分明，但是從畫面色彩與人物融合度來看，技巧略嫌生硬。而達文西筆下的天使可就不一樣了，不僅姿態秀美、表情生動，背景畫面煙氣氤氳、光色迷濛，與天使融為一體。這就是「暈塗法」的功力啦！他的老師看到後，當場決定退出江

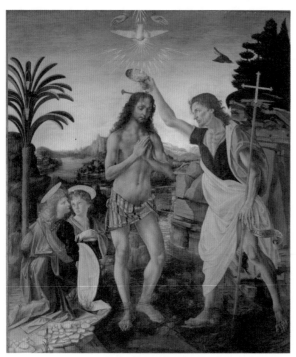

維洛吉歐〈基督受洗圖〉，1472－1475 年
（達文西協助繪製左下角的二位小天使）

湖，從此再也不畫畫了，只專攻雕刻。

「暈塗法」的出現，大大影響後世大師們的繪畫技巧，文藝復興時期的拉斐爾與之後的許多大師都將它奉為圭臬。

達文西描繪技巧精湛，不僅畫中人物的臉部表情豐富，連手部姿勢也是表情滿滿，媲美廣告中的手部模特兒。例如〈抱銀貂的女子〉描繪年輕女子用纖纖玉指輕輕撫弄她的寵物；〈蒙娜麗莎〉則有一雙如玉筍般白泡幼咪、手不見骨的貴婦手，道出了兩位模特兒都是好命女子。

珍藏在巴黎羅浮宮的〈岩間聖母〉，畫面最右邊的天使伸出右手食指，示意小baby 耶穌舉起右手祝福聖約翰；左側的 baby 聖約翰單腳跪地，雙手合十，虔誠地接受祝福；聖母慈愛地扶著聖約翰的背，加入愛的手勢，畫面更和諧。這種彷彿「摩斯密碼」的手語對白，很有戲。

從達文西的肖像畫中，我們也可以觀察到許多當時的美學趨勢。

你有沒有注意到，優雅的蒙娜麗莎眼神非常溫柔，帶著一股深不可測的意味，但是她卻沒有睫毛，也沒有眉毛？再看看達文西的〈抱銀貂的女子〉、〈聖母、聖嬰、聖安妮〉、〈岩間聖母〉，模特兒的眉毛也都淡到幾乎看不見，為什麼呢？

答案是，這是十六世紀歐洲最 IN 的女性妝容——「無眉妝」！當時佛羅倫斯流行「剃眉」，貴族女子大多將眉毛和睫毛修掉，奧斯卡影后凱特‧布蘭琪在電影《伊莉莎白》中的妝容就是「無眉妝」，因為她飾演的英國女王伊莉莎白一世正是這個時代的女性。

不知道大家有沒有想過，為什麼《蒙娜麗莎》的作者達文西是義大利人，這幅名畫卻掛在法國羅浮宮，而不是佛羅倫斯、米蘭或羅馬？難道是法國人買來、搶來的嗎？如果你

達文西〈岩間聖母〉，
1483 － 1486 年

達文西〈抱銀貂的女子〉，
1489 － 1491 年

會這樣想也是情有可原，畢竟羅浮宮內陳列了太多法國在霸權時期從其他國家掠奪而來的藝術珍品。

真相是，這是他「送」給法國國王法蘭西斯一世的禮物。

這件事與達文西跟米開朗基羅的「瑜亮情結」有關。早在一五〇三年，佛羅倫斯同時邀請達文西跟米開朗基羅為市政府會議廳設計壁畫時，兩位大師就結下了梁子。

主辦單位刻意讓兩位大師打對臺，將他們創作的壁畫作品分別掛在同一個房間正對面的牆上，互相較勁的意味濃厚！這一招當然也符合義大利人的「八卦性格」。但是因為各種變數，兩人的作品都沒有完成，就相繼離開了佛羅倫斯。

後來因歐洲政治霸權異動，藝術舞臺轉移到了羅馬，原來活躍於佛羅倫斯、米蘭的達文西，雖被邀請客居羅馬，但他到達的時機真的晚了。此時，米開朗基羅早已在羅馬占有一席之地，甚至年紀比小他兩輪的拉斐爾也是羅馬的超級人氣王。這對成名較早的達文西來說，心裡當然有一點不是滋味。因此當法王法蘭西斯一世邀請他到法國昂布瓦斯城堡附近工作，給予他高規格禮遇，並冠上「皇室首席藝術家」頭銜時，他欣然接受。一五一六年達文西移居法國新家時，〈蒙娜麗莎〉也是「隨行女眷」。

據說大師從一五〇二年就開始創作〈蒙娜麗莎〉，不斷地修改。許多達官貴人多

次慕名而來收購，包括前任法國國王開出高價求售，他都不願接受。但因為法蘭西斯一世對他極度尊重，為了回報恩情，大師允諾自己駕鶴歸西後割愛。達文西去世後，法蘭西斯一世的確是花了一點錢買下「她」。但是如非達文西生前授意，他的學徒和助手們大可高價競標出售這幅畫。可見，國王以高規格禮遇大師的投資，真的很划算！

此後，〈蒙娜麗莎〉一直歸法國王室所有，直至一八○五年拿破崙才將它珍藏在羅浮宮裡，供一般民眾參觀。

〈蒙娜麗莎〉失蹤記

不知你是否想過一個問題：每年從世界各國蜂擁而至，只為了一睹那抹似笑非笑的神祕笑容的觀光客之中，難道沒有義大利人暗自想著：「她是義大利人，應該回家」嗎？

當然有！一九一一年，麗莎從羅浮宮悄悄地失蹤了！兩年後，她在義大利一家古老小鎮的旅館被人尋獲。竊賊是一名義大利籍的工人名叫佩魯嘉，當時他在羅浮宮工作，因此可以輕鬆地順手牽羊。他當時辯稱：「我的目的只是將屬於我國的名畫，

還給我熱愛的祖國。」好個冠冕堂皇的藉口啊！據說他被捕時，正在跟一群古董商人討價還價呢！

大言不慚的佩魯嘉，在被逮捕後聲稱是為了將名畫歸還祖國，讓被法國搶走的押寨夫人鳳還巢，所以有一段時間，他居然被義大利人視為「國民英雄」！在他鋃鐺入獄初期，每天都有慕名者送來食物，甚至還有香菸與葡萄酒，於是他才被關兩個月，就發福了起來。只是半年後，隨著八卦熱度消退，這件事也就慢慢地被人們淡忘了。

經過這椿竊案，〈蒙娜麗莎〉目前已成為全世界防護等級最高的畫作之一，她被防彈玻璃、距離超遠的防護隔離線層層圍住，現場設有先進的保全設施，眾多慕名而來的觀光客也只能自備望遠鏡，遙望這位佳人。

我常想，已經超過五百多歲的凍齡美女麗莎，一雙炯炯有神的眼睛和「皮笑肉不笑」的神祕笑容，恐怕是一直在觀察芸芸眾生，憋著一肚子的祕密在偷笑吧！而達文西這位幕後推手或許也正在另一個平行時空中，得意地笑著呢！

聖人米開朗基羅是個「健美控」？

在西方要被封爲聖人（The Saint），條件恐怕比當漫威英雄還要嚴格。首先，一定要是死掉的人才能被追封；其次，他的事蹟必須獲得羅馬教廷的官方認證才行。

文藝復興三傑之一的米開朗基羅可說是異數，當他三十七歲完成〈西斯汀禮拜堂拱頂畫〉時，義大利人等不到他死去，就因爲讚嘆他超凡入聖的藝術才能，讚頌他是「神聖的米開朗基羅」。也因此，我稱他爲「米大神」！

事實上，米大神可長壽的呢！他在八十八歲生命中所展現的才華，讓人們認知到藝術家是天才，而非工匠，因而提升了藝術家的獨特地位。至於他憑什麼被義大利人稱爲「神聖」？我猜米大神大概有 OCD（Obsessive-Compulsive Disorder，強迫症）傾向，只要他想做一件事，一定會用盡力氣，全心全意地努力鑽研，因此他的每一件作品都達到無人能及、無所不能的境界，那當然是神的境界啦！

描繪「男性美」的天王

米大神可說是對「男性裸體」研究最透澈的藝術家，由於他個性固執又追求完美，越困難的東西對他來說越具吸引力。當米大神初次看到文藝復興時期出土的〈勞孔父子雕像〉時，他就想要隨心所欲地完美呈現人體的動態感，挑戰許多當時的藝術家在繪畫或雕刻上不敢嘗試的姿勢或角度。為此，米大神決定自己解剖人體。

解剖人體在當時是禁忌，因為當時的教會認為揭露上帝創造萬物的奧妙，是對萬能天神的不敬，所以米大神當然是經過特許才得以進行研究。

然而，同樣是解剖人體，他與達文西的動機完全不同。達文西解剖三十幾具人體、繪畫圖解，是為了解生命的奧祕，揭開醫學之謎。米大神解剖人體只有一個目標：掌握描繪人體的技術。只要克服這個難題，從此

〈勞孔父子雕像〉，西元前 42－20 年

沒有他畫不出來的姿勢、畫不好的肌肉線條。

米大神之所以年紀輕輕就被稱讚「好神啊！」，是因為他有超凡的專注力與記憶力。例如在〈最後的審判〉中，他所畫的四百多人的肢體動作居然都不重複！若是仔細看〈最後的審判〉壁畫，你可以觀察到〈被打入地獄者〉旋風式肌肉動作，與〈吹號角的天使們〉像是奧運選手般優美的姿態，在畫中以高難度的角度旋轉肌肉，常人根本做不到！但他筆下的人物卻以十分流暢的肢體動作展現，他的鬼斧神工著實令人讚嘆！

米大神無論在雕刻或繪畫技巧上都已超越其他大師，因此後來的年輕藝術家都必須先花幾年的時間學習解剖學、裸體畫、透視法及素描，可說改變了西方藝術的養成教育。

每次欣賞米大神的作品，我都忍不住猜測他到底是不是個「健美控」？因為他創作的許多人物很像是在健身房練肌肉的健美先生。由於他太專注於描繪男性美，無論是雕刻或是繪畫作品都以「健美」著稱，即使女性也是肌肉健壯。

對於米開朗基羅筆下的女性，我只有一句話形容：「男扮女裝」。他的創作習慣是找男性當模特兒，但如何用男性模特兒畫出女性？米大神的絕招就是「男變女，

變變變！」他的手法是首先完成男性裸體素描，再加上女性特徵、衣物與髮飾。因此，他筆下的人物無論男性或女性，都流露出濃濃的男子氣概。

以〈西斯汀禮拜堂拱頂畫〉為例，從素描圖可以看出，他先素描男模特兒的裸體線條，再穿上衣服，以細緻筆法呈現衣物皺褶與衣服下的肌肉線條，好像我們小時候玩替芭比娃娃穿衣服的遊戲。這樣的工序，讓米大神的繪畫與雕刻人體，其肌肉與皮膚都生動地像是會呼吸一樣。

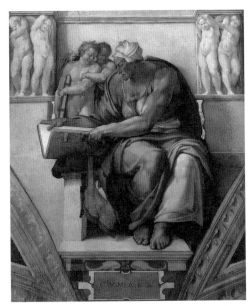

米開朗基羅〈庫麥爾女先知〉，
大約 1511 年

米開朗基羅〈利比亞女先知〉，
大約 1511 年

在〈利比亞女先知〉壁畫中，利比亞女先知似乎正忙著查找資料、寫東西，但她擺了一個高難度姿勢，身體如麻花捲般扭轉近一百三十五度，又捧著一大本書，實在頗辛苦。如果不是體格強健的女先知，要維持這姿勢真的難以消受吧！

〈德耳菲女先知〉是〈西斯汀禮拜堂拱頂畫〉的女先知系列中最受人喜愛的，女先知有著美麗的容顏與優美和諧的姿勢，她的身體弓彎著，正準備從座位上站起來；而她靈動的雙眸露出一臉驚愕的表情，好像剛預知了一個神奇事件。然而，這位女先知雖然有天使般的甜美面孔，米大神搭配的還是一副陽剛壯碩的身材！

西斯汀禮拜堂天花板上的〈伊莉泰雅女先知〉、〈庫麥爾女先知〉中，女先知個個高頭大馬，酷似強壯的羅馬人雕像。讓我想起一九六〇年代走紅國際的巨星蘇菲亞羅蘭，完全表現了典型的義大利女人陽剛之美。

你可能好奇，米大神為何總愛把女人畫成男人？難道是厭女嗎？對於米大神的性傾向有許多八卦傳聞，但這並不是他愛用男性模特兒的原因。真正理由是他認為繪畫越有浮雕效果就越出色，而浮雕越像繪畫就越糟糕。對他而言，女生的肌肉都太小了，不夠立體。奧運選手般的健美男子，才是他心中完美的模特兒形象。

米大神畫男女人物時，慣用兩種特殊技法來創造這種雕像效果。第一，富於動感的彎曲姿態（這個姿勢我戲稱為「扭毛巾」）；第二，體型魁梧的身材，表現出力與美。

從米大神至今保留的第一幅畫〈多尼圓形圖〉可以證明，他認為陽剛美絕對是至高無上的。畫中的瑪麗亞，身形一看就是男的！她右臂肌肉隆起，擺出如大力水手的姿勢。從瑪麗亞呈麻花狀螺旋彎曲的經典姿勢可以看出，米大神真的偏好高難度動作。而瑪麗亞、聖約瑟與聖嬰構成完美的金塔形構圖，韻律和諧，簡直媲美太陽馬戲團的表演。雖然這些肢體動作很難，線條看起來卻是流暢自然，這就是米大神厲害之處！

米開朗基羅〈多尼圓形圖〉，1506 年

高難度的世紀名畫

米大神是公認的雕塑家、建築師、畫家，也是詩人，畢生作品無數且多元，尤其是雕刻傑作眾多。不過，他一直以雕刻家自居，從不承認自己是畫家。事實上，大師的畫作只有四幅，因為他自稱只有非常短暫的習畫經驗，並公開說過不想畫畫，所以不會主動進行任何繪畫創作。

米大神明明說自己不想畫畫，為何又創作了〈創世紀〉與〈最後的審判〉這兩幅世紀大作呢？

實情是，這兩件作品都是米大神礙於兩任教宗的「威權」脅迫，在半推半就的情況下，勉為其難接下的案子。其中，〈創世紀〉穿插了當時藝術界的宮鬥八卦。

據說，當時是米開朗基羅的對手建築家布拉曼帖（Donato Bramante）與拉斐爾一起向教宗推薦由米大神繪製〈創世紀〉，想必米大神心裡超嘔的。

米大神的成名作是〈大衛像〉與梵蒂岡的〈聖殤〉像。眾所皆知，他擅長的是雕刻，並非大型濕壁畫專家。這個推薦絕非善意，等於是「挖一個坑給他跳」。他一方面氣對手故意讓自己出糗，另一方面又覺得輸人不輸陣，因而賭氣接下了這個委託案。

大神一出手果然就是流芳萬世，〈創世紀〉與〈最後的審判〉，甚至成為教廷官

方認可的版本，讓後世畫家爭相描摹，也為梵蒂岡賺進大筆觀光財。每年有大批遊客在聖彼得廣場上排隊，為的就是要擠進小小的教堂，瞻仰大師的筆下風采。這也證明了「作品貴在精，不在多」啊！

米大神在〈創世紀〉與〈最後的審判〉畫中描繪的人物，充分展現了人體的力與美，十分具有高難度。在現實生活中，他的工作場景也是如此。他繪製〈西斯汀禮拜堂拱頂畫〉，是在一個長四十八公尺、寬十三公尺的禮拜堂頂蓬底下，由他一個人吊掛在高架的鷹架上獨力完成。也就是說，他倒吊了四年才完成這幅畫，真的好危險、好辛苦啊！

你一定想問，米大神為什麼不多雇幾個人一起畫呢？因為⋯⋯都被他罵跑了！

他的脾氣如獅子般火爆，又是個完美主義者，絕對不容許別人看笑話。一旦助手出錯，反應一定是暴跳如雷！既然大家都達不到他的標準，乾脆自己卯起來畫。

想想看，如果把你吊掛在天花板下工作長達四年，你會不會告公司「職業傷害」？但全世界大概只有兩個人不會抗議，一位是蜘蛛人，另一位就是米大神。他使出蜘蛛人的本事，吊掛在牆上完成〈創世紀〉這幅巨作，這種超乎常人的意志力與體力，令人難以想像！米大神不但繪畫技巧好、頭腦好、體力也好，才有辦法完成這麼多艱難偉大的作品。難怪義大利人敬稱他為「神聖的米開朗基羅」！

米開朗基羅〈創世紀〉，1508－1512 年

〈創世紀〉和〈最後的審判〉這兩幅巨作是如此經典，組合起來就是一個連續故事。

若是走進西斯汀教堂觀賞壁畫，以〈創世紀〉穹頂畫為前導，是故事的「上集」，描繪宇宙天地初開、萬物創造與人類的百態。進入教堂空間後，視覺焦點往往會停留在〈最後的審判〉上，就是故事的「下集」；訴說人類因人性驅使的種種作為，有人會下地獄、有人上天堂。

許多人都讚頌〈最後的審判〉是人類智慧成就的重要遺產，也是米大神最具戲劇性的代表作。他以義大利詩人但丁的《神曲‧地獄篇》為靈感，詮釋「最後的審判」。畫作描繪世界末日來臨，基督再次來到人間對人類進行審判，決定生者得永生，死者入地獄（或煉獄）的命運。米大神在寬十二點二公尺、高十三點七公尺的祭壇牆面創作出這幅畫，為了解決從下方仰視畫中人

物，會產生「下大上小」的視覺變形問題，他師法希臘神殿的視覺修正法，將上面人物畫得大一些，底部小一些，創造出由下而上的均一視覺效果，讓比例更正確，堪稱是精密的數學計算與繪畫藝術技藝的結合！

當時委託該畫作的教宗保祿三世極力反對宗教改革，希望藉由〈最後的審判〉發揮警世作用，因此審判者基督是構圖中心，基督降臨時右臂舉起左右萬物，彷彿世界都在他的手下。審判者俊美臉龐呈現威嚴的表情，以完美的健壯身材現身，象徵基督結合了人與神的力量，來決定人類的命運。當然，米大神可能也希望藉由帥哥審判者的形象來圈粉吧！

〈最後的審判〉最厲害的地方在於，米大神巧妙安排四百多人同時出現在壁畫上，而且沒有一個人動作是一樣的。例如天使努力地將屍體抱起、拖起，使他復活，人體姿態的動作難度極高；包著裹屍布的骷顱頭，如鬼魅的驚恐表情，栩栩如生。

畫中還有許多啞謎，其中一項暗藏著米大神內心的天人交戰。他身為虔誠的信仰者，理應服從教義，然而生在文藝復興時代的他，卻充滿人文主義的求真思維。對於當時天主教會作風腐敗的質疑與宗教改革運動的認同，想必經歷過一番掙扎懷疑的過程。例如壁畫中有位健美先生聖巴托羅謬，長相和身材比例與巨石強森酷似程度

百分之九十。他左手提著自己被剝下的皮囊，右手拿著剝刀，而那副臭皮囊的臉孔，竟然是米大神的臉！這算是米大神的另類祕密簽名，還是以無生命的臭皮囊，暗示自己對於信仰抱持的態度？

關於〈最後的審判〉還有一個有趣的傳聞。

男性裸體賦予米大神無窮盡的藝術靈感，但在當時天主教的保守精神之下，讓四百個裸男大剌剌地站在教堂主祭壇後面ＯＫ嗎？大師難道不會被非難？

當然有！〈最後的審判〉完成後，米大神擅長的健美裸體引起了不少爭議，有些人認爲是藝瀆神靈，但米大神在世時，大家都不敢說話。結果，米大神剛過世不久，當時的教宗立刻下令所有的裸體人物都要加上「遮羞布」。〈最後的審判〉中基督身上的軟腰布就是這樣來的！

大家開始嘲笑這些畫中人物穿上「內褲」，而當時授命加上遮羞布的畫家也被義大利人譏笑爲「內褲製造商」。畏於教廷的壓力，他們也是迫不得已啊！我猜想，那些畫家如果生在現代，心裡可能會問：「到底是要畫Armani、Calvin Klein牌內褲，還是成人紙尿褲呢？」

這些「內褲」在二十世紀末的西斯汀禮拜堂濕壁畫修護計畫當中，部分被清除、

部分保留了下來。至於基督的「內褲」，當然要保留，總是要維持救世主的神祕感，不能一下子被看光光囉！

〈創世紀〉啟動大導演盧貝松的科幻想像

米開朗基羅許多經典構圖的傑作，在文藝復興時期之後成為畫家爭相描摹的範本，對於二十一二十一世紀的現代藝術靈感也有不少啟發，尤其是〈創世紀〉的「開光儀式」，對於後世科幻鐵粉更有莫大的影響。

〈創世紀〉九部曲中，最經典的畫就是〈創造亞當〉。〈創造亞當〉描述上帝創造完宇宙、星球之後，開始用黏土造人，捏出猛男亞當後，就舉行了一個舉世皆知的「開光儀式」，人類就這樣誕生了。

這個「來電五十」的創意來源，據說是米大神畫〈創世紀〉第四部曲到一半時，因為腸枯思竭，實在畫不下去了，於是跑到山丘上休息、看風景。剛好碰到夏天午後雷陣雨，天空中兩朵烏雲相碰時發出了閃電跟雷聲，讓他的腦海頓時靈光乍現。

這電光石火的一刻，神聖且具戲劇性，而這個兩指碰觸的「來電」畫面，也成為許多電影的經典橋段。只要一談到創世記、來電啟發、心靈交流，就會聯想起米大神的這

幅畫，尤其是科幻電影對於〈創造亞當〉的崇拜，更是歷久不衰。例如在知名導演史蒂芬·史匹柏執導的電影《E.T.》中，E.T.發光的手指與小男孩手指接觸、心靈交會的溫馨畫面，代表地球與外星世界建立友誼的橋梁，靈感就來自這幅畫。

名導演史匹柏在父母離婚後，經常想像有一位外星人陪伴，以填補生活中的空虛感。《E.T.》投射了童年孤寂的史匹柏渴望溫暖的心理，以及與外界的人際連結。它顛覆了過去科幻電影醜化外星人的邪惡印象，開啟了人類和外星人友善的第三類接觸。

另一部受到米大神的〈創造亞當〉場景啟發的科幻經典電影，是一九六八年史丹利·庫柏力克執導的《二○○一太空漫遊》，敘述地球上的原始猿猴因觸摸巨大黑石板產生進化，歷經人類演進史後，太空人展開一連串坐太空船在宇宙漫遊的歷險過程。全片接近尾聲時，主角大衛·鮑曼博士登上星球調查黑色石板，伸手觸摸後不久，以極快速度老去。臨死前，他預見第四塊石板的出現，而自己變成星童，飄浮在宇宙中凝望著漫天浩瀚的星際。

片中的巨大黑石板，透過猿猴與大衛·鮑曼博士的觸摸，賦與進化的力量，猶如上帝透過雙指接觸的一剎那，將智力傳給亞當。有趣的是，《二○○一太空漫遊》上映隔年（一九六九年），阿姆斯壯就登陸月球，邁出「人類的一大步」。這部始組級科幻電影揭開了太空時代的序幕，以及人類對於創世紀的無限想像，進入跨越星球與

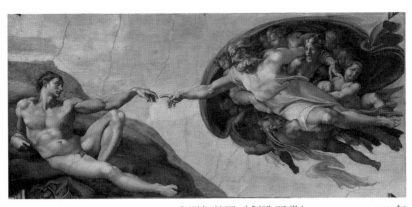

米開朗基羅〈創造亞當〉，1511 – 1512 年

宇宙的新紀元。

事實上，米大神〈創造亞當〉對於科幻鐵粉與電影控的影響，絕對不只有觸電感動啊！

在喜劇電影《門當父不對》中，勞勃·狄尼洛飾演從中情局退休的測謊專家老爸，他看著女兒的男友班·史迪勒，眼神中毫不掩飾自己內心的不滿。

他以眼神展開心理戰術，說出心中的 O S：「I am watching you……你一定會犯錯！」像極了〈創造亞當〉中上帝的「眼神讀心術」。

向〈創造亞當〉致敬的還有電影《露西》，當露西智力幾乎被百分之百開發之前，她的腦中浮現從創世紀以來，人類演化經歷的種種畫面。生物演化源頭的猿猴露西與美女露西，兩指交接的「來電」啟蒙畫面，既向科幻經典《二○○一太空漫遊》致敬，也說明了導演盧貝松絕對是米大神的信徒！

充滿粉紅泡泡的拉斐爾，可是置入行銷高手！

大學時，我的老師曾說過一句名言：「要成爲建築大師，第一個先決條件就是要活得夠久。」這句話在藝術界一樣適用。文藝復興三傑中的拉斐爾年紀最輕，可惜也最短命，如果他像米大神一樣長壽，相信影響力一定不止於此。

拉斐爾（Raffaello）的義大利文是「天使」之意，這個像天使一樣的偶像級帥哥是文藝復興時期的白馬王子，當時藝術界的萬人迷。俊美的外貌與溫文儒雅的談吐，加上高EQ，讓雇主與女性都很喜歡他。

拉斐爾吸收了達文西與米大神的藝術創作優點，被認爲是文藝復興藝術的集大成者。年輕時，拉斐爾來到佛羅倫斯學習，看到兩位大師在佛羅倫斯市政廳的壁畫PK大賽後讚嘆不已！聰慧過人的他，從達文西身上學到掌握女性神祕美的祕訣，從米大神身上學習刻畫人體的技巧，此後將文藝復興時期的繪畫藝術推展至巔峰狀態。

拉斐爾筆下的理想女性，一直是文藝復興時期之後三百—四百年西歐畫界的模特兒標準。善於表現陰柔之美的他，筆下的女性有一股清純之美。

拉斐爾想刻畫的理想女性深受達文西〈蒙娜麗莎〉的影響，但是又與麗莎帶有一點幽暗、神祕的色彩迥然不同，畫作色彩充滿明亮柔和的感覺。

我們比較一下拉斐爾成名初期的女性肖像，可以看出他有多麼仰慕達文西所繪的〈蒙娜麗莎〉！蒙娜麗莎是當時所有女性的偶像，可說是文藝復興時期的志玲姊姊，拉斐爾繪製的〈抱獨角獸的女郎〉與〈瑪德蓮那·多尼肖像〉、〈沉默的女人〉都是受到蒙娜麗莎啟發的致敬之作。

拉斐爾〈抱獨角獸的女郎〉，1505－1506 年

〈抱獨角獸的女郎〉是一幅相當美麗的畫作，色彩晶瑩透明，有著少女清新的感覺。女主角手抱象徵貞潔的獨角獸，淡黃胸衣搭配紅色衣袖，色彩和諧。青山與明亮乾淨的天空，將她秀麗純淨的臉龐與氣質，襯托得更加出色。〈瑪德蓮那‧多尼肖像〉與〈沉默的女人〉雙手交疊擺的姿勢、無眉妝，有景深的風景背景、構圖與暈塗法，都與蒙娜麗莎神似！

拉斐爾描繪的女性動態肢體，受到米大神掌握人體動感的啟發，作品呈現安寧、和諧、協

拉斐爾〈瑪德蓮那‧多尼肖像〉，
大約 1506 年

拉斐爾〈沉默的女人〉，
1507 年

調、對稱的恬靜美，完美地安排人物自由運動的動作與神態。從〈美惠三女神〉可以看出他對空間律動與女性圓潤完美身材的新詮釋，呈現平衡、和諧、完美的秩序美感。觀賞者幾乎可以「感覺」到空間繞著三位女神旋轉。左右兩位女神就像照鏡子鏡射、對稱的疊影，以中央者為軸心，幾何構圖左右「對應勻稱」。美惠三女神身材完美圓潤，嫩麗、吹彈可破的雪白肌膚，姿態動感優雅，似乎站在圓盤上準備翩翩起舞。她們的肢體動作優美，披在身體的薄紗，浮貼、柔軟。拉斐爾採用與米大神一樣的技法，先畫裸體模特兒，再加上衣服，因此姿態與布料服貼、生動自然。

拉斐爾〈美惠三女神〉，1503－1505 年

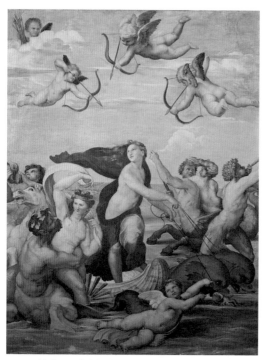

拉斐爾〈嘉拉提亞的凱旋〉，大約 1512 年

我很喜歡拉斐爾的〈嘉拉提亞的凱旋〉，描繪巨人為美麗的女海神嘉拉希雅唱情歌的畫面。年輕率性的她，乘著兩隻海豚拉的戰車，在海中奔馳，以調皮的嬌俏笑容嘲笑巨人粗魯的歌聲。其他水系山林的諸神，在周邊相互嬉戲作樂。畫面中人物肢體的互動、眼神的交錯對話、小天使的箭，最後都集中到嘉拉希雅美麗的臉龐上。女海神回眸一笑的眼神，有股「清純美」，又帶有少女的勇敢神情。

聖母瑪麗亞最強代言人

拉斐爾筆下的女子無疑都是完美的「Pretty Women」！尤其是畫中的聖母形象，被公認為畫出最完美的瑪麗亞的大師，親切、優美、細緻，也是眾多後輩模仿的對象。

有個朋友曾經跟我分享去歐洲旅行的經驗，某次他到一間知名的美術館，因為時間不夠，面對那麼多偉大的藝術珍藏，一時之間不知該怎麼下手。那種心情就好像坐在米其林餐廳裡看著菜單，令人眼花撩亂！最後，他決定先跳過自己不熟悉的宗教畫。

當我聽到朋友錯過許多博物館珍藏的拉斐爾完美聖母時，忍不住告訴他：「拉斐爾的聖母畫是屬於米其林三顆星級的珍饈，十分經典，錯過實在太可惜了！」

以下談談幾幅最經典的拉斐爾完美聖母像吧。

▎珍藏在佛羅倫斯碧提宮的〈格蘭杜卡聖母像〉畫中，拉斐爾充分利用達文西的「暈塗法」技巧來詮釋。他用朦朧色暈將聖母的臉龐隱入陰影中，產生寧靜美。欣賞這幅畫時，你可以感受到自然飄動的斗篷與手抱著聖嬰的重量感，畫面和諧穩定。

這位瑪麗亞具有達文西所繪聖母的神祕氣質，但她微張的眼睛與達文西聖母比較起來，表情更生動、人性化。

我最喜愛的「米其林三星級」聖母像是佛羅倫斯烏菲茲美術館收藏的〈金翅雀聖母〉，這是一幅十分具有人情味的作品，畫面中小貝比「愛」的小動作，可愛指數破表！仔細看聖約翰小心捧著金鶯，讓聖嬰的手輕輕撫摸小鳥柔嫩羽毛，有種幼兒正在用「娃娃語」交談的感覺。聖嬰 Baby 光光的小腳丫，踩在聖母的腳上，勾起許多父母親與小寶貝的回憶。我超愛那隻胖嘟嘟的小腳丫！

珍藏在羅浮宮的〈聖母像〉

拉斐爾〈金翅雀聖母〉，
1505－1506 年

拉斐爾〈格蘭杜卡聖母像〉，
1505 年

則呈現了母子之間的親密互動。畫面中，聖嬰手指著瑪麗亞手上的小書，抬頭似乎在向聖母撒嬌，要她唸故事給自己聽。聖約翰半蹲在旁邊，一副專注聆聽的樣子。溫馨的氣氛滿溢於畫中。

收藏在德國德勒斯登歷代大師畫廊的〈西斯廷聖母像〉，採聖母升天構圖，形成一種較莊嚴的感覺。這幅畫下方有兩位俏皮的「愛的小天使」很眼熟，因為在許多廣告與卡片上，都有他們的身影。可愛的小臉、古靈精怪的俏皮表情和靈活的眼神，不知道在打什麼歪主意，是我心目中的小天使經典代言人。

拉斐爾「純美派」的瑪麗亞是聖母的典範，無人能出其右，許多以聖母為主題的海報與月曆，拉斐爾所繪的瑪麗亞都是首選。去歐洲旅行時，若經過這些城市，欣賞拉斐爾米其林三星級的聖母畫作，搭配米其林星級美食行程，美食、美酒再加藝術饗宴，真是人生一大樂事啊！

外型出眾的拉斐爾受到當時上流社會的貴婦和名媛喜愛，因而有機會被引薦至貴族教宗社交圈作畫，他在藝術界的鋒頭甚至蓋過達文西與米大神，委託案更是源源不絕。

拉斐爾的粉紅泡泡一直是義大利人街頭巷尾最愛談的藝術八卦，坊間傳說他因為

在貴婦名媛間人氣很高，私生活過於複雜，最後因高燒不退（恐怕是染上梅毒），三十七歲就告別人世。

拉斐爾雖然英年早逝，但他是個多產大師，有許多精彩作品被保留下來。他能躋身為「文藝復興三傑」之一，絕對不是因為只會畫風花雪月的柔美小品。他有許多氣勢磅礴的大壁畫作品，其中收藏在梵蒂岡博物館裡與米大神的西斯汀教堂作品並列為最有看頭的藝術傑作，就是四間拉斐爾房間（Stanze di Raffaello）中的作品，而最知名的是〈雅典學院〉。

〈雅典學院〉非看不可的重點

〈雅典學院〉是拉斐爾很重要的一項藝術成就，教宗儒略二世委託他畫這個主題具有多重意義。

「雅典學院」是偉大的古希臘三哲人之一柏拉圖傳道授業解惑的林子（Academeia），它是西方最早組織完整的高等學府之一。Academy 沿用至今是高等學術機構的名稱，十分具有權威性。

大師在教宗儒略二世的住所中畫〈雅典學院〉，暗喻著教宗與希臘哲人一樣博學、

理性、通達宇宙奧祕。拉斐爾的〈雅典學院〉描繪古希臘哲人們如何辨證與學習的園地，頌揚宇宙真理與各種知識，成爲後世對於古希臘「雅典學院」的經典印象。

究竟這幅〈雅典學院〉爲何成爲梵蒂岡博物館四間拉斐爾房間中，最多人潮擠爆觀看的畫作呢？

1. 拉斐爾擅長巨型壁畫

拉斐爾最具代表的傳世巨作〈雅典學院〉，描繪了柏拉圖思辨天堂的「雅典學院」，讚頌人類智慧與創造力的廣大淵博。看完此畫，你就會知道，拉斐爾大師不是只會畫美女及完美聖母喔！

2. 「非常電影」的文藝復興作品

〈雅典學院〉是文藝復興時期的對於古希臘文明、藝術、哲學、科學的最高崇拜。背景以聖彼得大教堂爲場景，正確的建築透視呈現出此哲學殿堂的深度感，並表達了追求正確深層真理的精神。

畫中，柏拉圖手指著上天，亞里斯多德右手指著前面的世界，表示截然不同的哲學觀點：柏拉圖的唯心主義和亞里斯多德的唯物主義。

充滿粉紅泡泡的拉斐爾，可是置入行銷高手！

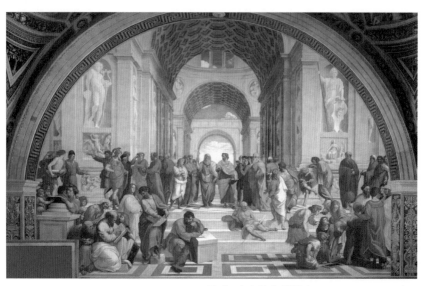

拉斐爾〈雅典學院〉，1509－1511 年

畫面由柏拉圖和亞里斯多德帶領古希臘以來五十多個著名的哲學家和思想家，緩緩地走向舞臺中心，歌頌人類對智慧和真理的追求，讚美人類的創造力。這個場景非常具有電影張力，拉斐爾呈現如導演將攝影鏡頭緩緩拉近的戲劇效果。走路有風的柏拉圖，衣裙飄飄的動感，顯示「說話給力」的權威。

這種類似現代電影用長鏡頭拉近焦距聚焦的構圖，是拉斐爾運用「非常電影」手法的經典作品。

3. **公報私仇的「置入性行銷」**

拉斐爾對於達文西超級崇拜，但是對米大神則是愛恨交加，所以當他把兩位大師的面孔置入其中時，可以看出明顯偏

心。當然，不甘寂寞的他，自己也下海軋一角演出。

對拉斐爾而言，他崇拜的達文西上通天文、下知地理，如博學的柏拉圖轉世，所以「柏拉圖化身」的不二人選，當然是達文西！

古希臘人稱讚柏拉圖為阿波羅之子，才華出眾。傳說嬰兒時期曾有蜜蜂停在他的嘴唇上，所以口才流利，如蜜一般甜。拉斐爾畫中的柏拉圖根據傳說所繪製，身形強健、前額寬廣、天庭飽滿。辯才無礙的他，一邊走路，一邊滔滔不絕地與亞里斯多德辯論。

事實上，拉斐爾筆下的柏拉圖長得跟達文西十分神似。然而，他卻把米大神畫成「哭的哲人」赫拉克利特的化身，其實就是暗罵他是個愛哭鬼啦！

據說米大神在創作〈創世紀〉時，拉斐爾曾經偷偷跑去看，米大神知道後非常生氣，就放話說：「拉斐爾對藝術所知道的一切，都是從我這裡（偷）學的！」，兩人因而種下了心結。

既然彼此不對盤，拉斐爾對米大神難免要點小心機！

畫中，米大神所飾演的赫拉克利特以「邏各斯學說」聞名，認為萬物的運行與存在，皆以一種既有的秩序常規進行，與老子「道可道，非恆道。名可名，非恆名」

的道家思想非常相近，這種神祕的哲學精神，與一生堅持追求「理性」的米開朗基羅理念相近。但傳說這位「哭的哲人」生性憂鬱，愛哭又個性孤僻、喜歡生悶氣。

拉斐爾大概覺得自己跟米開朗基羅意氣相投，所以米大神就成為赫拉克利特的模特兒，箇中原因，相信大家一定猜得出來！拉斐爾自己則化身為古希臘畫家阿佩利斯（Apelles），與大師及學者們齊聚一堂，進行精采的辯論。

文藝復興的藝術家們都積極想擺脫畫匠的形象，因此拉斐爾讓藝術家躋身於學者、哲學家之列，企圖闡述「藝術創作是心智的談話」，藝術家不再是工匠，而是「藝術哲學者」。拉斐爾將自己潛移默化地置入畫中，真是屬害的「置入性行銷」手法，這也是大師的另類畫作簽名法！

拉斐爾在藝術表現上神乎其技，將文藝復興各派的技藝融合昇華，是古典文藝復興的創造者與解釋者、集大成者，對西方繪畫有著深遠的影響力！在法國新古典主義畫派安格爾之後，拉斐爾更激發出後世更多畫派新題材，例如挑戰他的「前拉斐爾派」，或是重新詮釋他畫作的畢卡索、達利等。在現代藝術家的創作中，拉斐爾所激發出的創意至今仍無所不在，並且持續發光發熱。

挑戰世俗權威的火爆才子卡拉瓦喬

巴洛克藝術是一六○○—一七五○年間在歐洲盛行的藝術風格，一開始出現在反宗教改革時期的義大利，隨之擴大發展到歐洲信奉天主教的大部分地區，隨著天主教的傳播，影響力更擴及拉丁美洲和亞洲。

巴洛克風格強調運動與轉變，尤其是身體和情緒方面的表現，基本上是想打破文藝復興時期強調的幾何平衡、嚴肅、含蓄和均衡；崇尚豪華氣派、注重強烈情感的表現，具有引人耳目、動人心魄的藝術效果。巴洛克藝術涵蓋整個藝術領域，在繪畫、音樂、建築、裝飾藝術上都有豐富的表現。

在義大利繪畫界中，第一位巴洛克風格的代表人物就是卡拉瓦喬（Michelangelo Merisi da Caravaggio）。

有關卡拉瓦喬的傳說太多了，有人說他是古惑仔、賭徒、瘋子、殺人犯，貶抑

他在藝術成就的言論，紛紛擾擾了幾世紀。而我對他最大的感想就是：「十六世紀末的梵谷」！

根據史料記載，卡拉瓦喬與梵谷都因火爆性格，導致躁鬱症狀。與梵谷的不同點在於，卡拉瓦喬可說是少年得志，年紀輕輕就開始嶄露頭角，獲得許多委託案。他戲劇化的畫風與光影，開創了巴洛克繪畫新紀元。但是，性格決定命運，這位火爆浪子有顆寂寞的心靈，因而衍生出一連串的人生悲劇。

卡拉瓦喬是個具有革命精神的藝術家，他認為藝術應該忠實描寫自然，不管是美麗或醜惡都要真實呈現。卡拉瓦喬年輕時畫的〈生病的小酒神〉系列，正是他生病時的寫照，以寫實的手法描繪病態美，歌頌青春的希臘酒神；蒼白美少年的臉孔，讓人想起《魔戒》

卡拉瓦喬〈生病的小酒神〉，1593 年

電影中主角哈比人純真無邪的臉龐，據說這也是他的類自畫像。

卡拉瓦喬讚頌自然之美，喜歡在畫中訴說人生哲理，假借花或水果逐漸枯萎的樣子，象徵時間飛逝，生命的生滅。例如在〈抱水果籃的男孩〉這幅畫中，生動地描繪出水果的誘人香味，熟透軟爛，甜味瀰漫空氣中。但是畫中的無花果布滿皺紋，蘋果被蟲啃了個小洞，蜷縮枯萎的葉子也暗喻著生命高峰後緊接著的衰亡。在〈抱水果籃的男孩〉與〈生病的小酒神〉畫中的水果，都暗喻生命的歡愉與感傷。此舉開創義大利靜物畫的先河，靜物不再是配角，而是主題，

卡拉瓦喬〈抱水果籃的男孩〉，1593－1594 年

無論是香蕉或芭樂都是大有學問啦！

藝術創作是殘酷的，若只按照過去的完美技法創作，畫家很容易就會被認爲是江郎才盡。因此，一代接著一代的藝術家必須不斷求新求變，除了學習前輩的完整技法，還要自創風格，超越前輩，才能揚名立萬，成爲「大師」，否則就只是個會用油彩畫畫的「油漆工」。

卡拉瓦喬就是個想要突破傳統窠臼的藝術家。他一直希望藝術能深入一般人的生活之中，觸動人心。他打破過去藝術高高在上的形象，希望用直白的方式傳達給普羅大眾簡單、通俗的訊息。所以，他的畫作詮釋聖經故事的方式，經常是生動有趣、淺顯易懂，就算不熟悉聖經故事的人也可以輕鬆理解。

▨ 我很喜歡德國忘憂宮收藏的〈聖多馬的懷疑〉這幅畫，畫中三個工人（門徒），狐疑地伸長脖子看，耶穌真的死而復生嗎？湯瑪斯還大膽地把指頭伸進耶穌身上的傷口摳看傷口是不是真的？深不深？他直白地詮釋福音書內容：「耶穌說：伸出你的手來，探入我的肋旁。不要疑惑，總要信！」（《約翰福音》20：27）

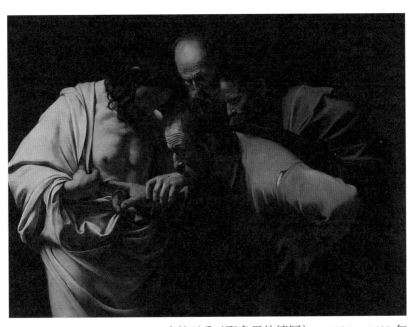

卡拉瓦喬〈聖多馬的懷疑〉，1601－1602 年

不得不說，這畫面眞的好吸引我！湯瑪斯像柯南一樣多疑，他的手指動作讓我直接感受到傷口被碰觸的痛，也傳達出耶穌包容人類的寬大胸懷，接納一般人的質疑。三個門徒化身爲普通工人，就像鄰家大叔一般親切，比過去穿著美麗袍子的莊嚴門徒，更具說服力。如此新穎、白話地詮釋聖經故事，如同發生在日常生活的情節，比教條式的繪畫更能感動人心。

藝術家爲了創新暴衝過頭，是常有的事。因爲絕妙創意引起激烈衝突而被「退貨」的大師，像是林布蘭、梵谷，大有人在！

卡拉瓦喬常將《聖經》形象平民化、太過寫實，他的創意經常踩到民眾的紅線，挑戰虔誠的人們與學院派的威權思維，在天主教面臨宗教改革後的危機時候，更是引發非議。例如在〈聖母之死〉中，童貞聖母居然是衣著寒酸、身軀水腫，躺在死人床上的女人，顛覆傳統，但卻寫實深刻地描述出死亡的樣子；站在窮人家門口，有著髒腳的是朝聖者；在場痛哭的人們，都是用極度平民化與生活化的手法，試圖引起一般市井小民的內心共鳴。然而，掌權者或是基本教義派看到如此不恭不敬的非典型詮釋，當然火冒三丈，他的作品自然被「退件」嘍！

在此，說一個關於卡拉瓦喬「創意暴衝」的小八卦。

發生場景是在美麗的羅馬市中心，充滿街頭畫家、鮮花攤位與咖啡座的納佛納廣場（Piazza Navona），附近有一座法人聖路易教堂（Church of St. Louis of the French），主角就是掛在祭壇上的名作〈聖馬太與天使〉。

從中世紀以來，畫家一向都用最虔誠的態度來閱讀《聖經》。他們受委託畫宗教畫時一定是戰戰兢兢，因為若稍有差池，就會觸犯眾怒。〈聖馬太與天使〉歷來只用傳統的畫面構圖：聖者馬太和身旁的天使一起寫福音書，聖徒的莊嚴風範十足。

然而，當時年輕又衝動的卡拉瓦喬接到這個任務後，決心創造出一幅全新的場

景。第一次交稿時，他自信滿滿地拿出嘔心瀝血的創作：一位年老貧困的工人，光著骯髒的雙腳、禿著頭，尷尬地抓著一本大書，皺著眉頭，緊張而努力地書寫。他的身旁有一位少年天使，像老師教導學生一樣，輕輕地引導著他的手。

卡拉瓦喬想畫出馬太的「內心戲」，表達馬太被授以大任時，內心誠惶誠恐的感受。根據《聖經》描述，馬太成為聖徒前是一名稅務官，不是文盲，為何如此緊張呢？請想像一下，當他被萬能的神欽點傳以神諭文字，內心應該是受寵若驚，卻又誠惶誠恐、焦躁不安吧？就像卡拉瓦喬

卡拉瓦喬〈聖母之死〉，
1601－1606 年

卡拉瓦喬〈聖馬太與天使〉，1602 年
（第一版）

描繪了馬太不安地把腳趾頭翹起來的畫面，非常傳神。他想要表達馬太的內心掙扎，

但是委託人看到畫家把神啟發的奧祕，畫成天使老師教導聖徒的教學場景，大為光

火，認為這是對《聖經》的大不敬，慘遭退件！

第二次交稿時卡拉瓦喬學乖了，他根據傳統規範來作畫：天使裹在飛天褶布的雲

中，從天而降。正在書寫的馬太感到十分驚奇，他緩緩從桌子那裡站起，一個膝蓋跪在

小板凳上，轉過頭來，往天使出現的方向看。馬太侷促不安地拿筆書寫的手，和天使

解釋基本要義的手，透過披風的Ｓ形構圖與色彩漸層變化，將聖者和天使的眼神串連

在一起。這就是現在大家看到的〈聖馬太與天使〉，是通過業主「品管合格」的作品，

但我個人還是喜歡第一版的〈聖馬太與天使〉，比較有溫度。只可惜這幅畫在二戰中

被燒毀了，只剩下黑白照片可供參考，更成為世人茶餘飯後談論的「神畫」。

身為藝術家，不斷地被要求退貨、重畫，卡拉瓦喬受得了嗎？脾氣火爆的他當

然是氣炸了！

　　雖然大師的畫作委託案源不斷，被拒絕的沮喪卻讓他的性情更加暴戾乖僻。

〈聖母之死〉被退件的那一年，他與他人產生口角，不慎失手殺了人，開始亡命天涯，

從羅馬一路往南逃亡，最後流亡到馬爾他小島與西西里島。

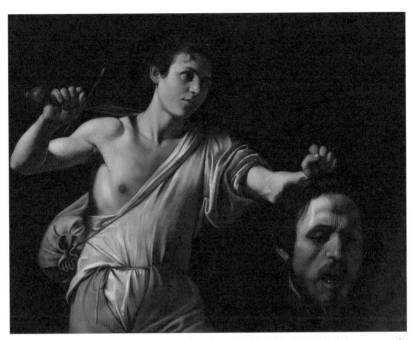

卡拉瓦喬〈手提歌利亞頭的大衛〉，1607 年

在流亡歲月裡，卡拉瓦喬一直希望能被特赦回到羅馬。死前一年，他畫下了〈手提歌利亞頭的大衛〉自畫像，這是他預言式的遺言，反映出內心的沮喪。歌利亞腦袋前額有一條傷疤，跟他額頭上的疤一模一樣，是被人莫名攻擊留下的痕跡。他從得意的小酒神，變成輕易被打敗、身首異處的巨人頭顱。

隔年，卡拉瓦喬的殺人罪雖獲得特赦，但在歸鄉路上，又被船夫「丟包」在荒涼的海灘上，最後因不堪飢餓疲累而死。年少得志的卡拉瓦喬落魄至

此，真令人不勝唏噓！這讓我想起梵谷自殺前，畫出了〈麥田群鴉〉詭譎的死亡氣氛，而卡拉瓦喬也畫出充滿暗示性的死亡遺書。兩個火爆浪子分別在三十七歲、三十八歲去世，真的是神奇的「死亡數字」嗎？

梵谷與卡拉瓦喬這兩位大師同樣被認為是瘋子的藝術家，分別開啟了現代與巴洛克繪畫的新紀元，他們都是在當時不被理解的天才，生前無法享受才華帶來的榮耀，卻在死後廣受後世傳頌！

梵谷〈麥田群鴉〉，1890 年

被繪畫耽誤的外交官：魯本斯

在十七世紀的法蘭德斯（今比利時），當時最夯的外交伴手禮就是魯本斯的畫，他的作品在歐洲受歡迎的程度，相當於現今風靡亞洲的臺灣鳳梨酥。

魯本斯的畫到底有多熱門？歐美各大美術館幾乎都有一間魯本斯室，你就知道他多紅了。魯本斯是巴洛克時期重要的法蘭德斯派畫家，融合南方義大利繪畫傳統與北方法蘭德斯畫風，擅長以自由奔放的想像力與明亮色彩，服務喜歡富麗裝飾風格的宮廷貴族和天主教會。此外，他也是個翩翩美男子，精通多國語言，加上非凡談吐魅力，堪稱「畫界的外交二哥」。

魯本斯所在的十七世紀，歐洲政局混亂，宗教的紛爭以及大航海時代造成霸權消長，讓地理位置敏感的比利時（當時為西班牙屬地），必須在大國夾縫中求生存。在這樣非凡的時代，魯本斯利用藝術做掩護，像隻花蝴蝶般周旋在義大利教廷、法國國

魯本斯〈和平與戰爭〉，1629－1630 年

王、西班牙皇帝、英國國王之間，身負著法蘭德斯大公國的政治與外交任務。

魯本斯厲害的地方在於他不僅能畫，而且什麼都會畫！當時的畫家多半只專精單一題材，但舉凡宗教、神話、風景、肖像、歷史畫，他都很拿手。特別的是，他常常畫中有「話」，幾幅著名的政治斡旋畫，以古代神話轉成諷諭故事，展現高超的政治手腕，來保護他的母國法蘭德斯大公國的利益。例如倫敦國家畫廊收藏的〈和平與戰爭〉，就是他調停英國與西班牙的畫作。當時為了說服英王查理一世不支持荷蘭獨立，大師特地獻上名畫，委婉傳達和解訊息。

畫中以和平的幸福對比戰爭的恐怖，象徵和平的女神位在亮處，趕走黑暗處的戰神。

女神帶來了豐衣足食、多汁甜美的水果，羊男造型的酒神提供瓊漿玉液，連花豹籠物都吃飽撐著，懶得攻擊人。右下角三個飽受戰亂驚嚇的孩子，由小天使帶領前來避難，暗喻和平的利益遠大於戰爭。看到這麼名貴的伴手禮，英王當然欣然收下，也與西班牙和平共處了一陣子。

既多產又善交際的魯本斯，可說是十七世紀歐洲各國上流社會的當紅炸子雞。

除了讓英王查理一世與西班牙簽訂暫時和平協議，當時許多皇室名流都委託他作畫。

如果問哪一位西方畫家具有三寸不爛之「筆」，第一名非魯本斯莫屬！

為了讓母國法蘭德斯大公國與法國友好，他接受法國皇后瑪莉‧德‧麥迪奇訂製的二十四張系列畫，用神話故事誇張地吹捧了守寡的攝政皇后瑪莉平庸的一生。在〈瑪莉‧德‧麥迪奇的教育〉畫中，暗示了在太陽神阿波羅、智慧女神雅典娜、商業之

魯本斯〈瑪莉‧德‧麥迪奇的教育〉，
1623－1625 年

神赫姆斯與美惠三女神的神諭下，瑪莉皇后學習音樂、閱讀與辯論的藝術，成為一名睿智者，輔佐幼子。

普拉多美術館的〈愛的花園〉，則是西班牙國王菲力普四世委託的閨房畫，描述尋歡享受的作品。魯本斯聰明地讓這幅畫的尺度遊走在「十八禁」邊緣，以免觸犯保守的天主教教義。一生服務王宮貴族與教會的魯本斯，自然知道「伴君如伴虎」的道理，懂得拿捏分寸，否則早就被砍頭了！

魯本斯的畫超有人氣，他的裸女畫像不僅搶手，更是當時的西班牙貴族偷偷私藏的Ａ畫！因為當時

保守的天主教教義規定，不准收藏裸露背像畫，然而魯大師的裸女畫作卻讓信仰虔誠的國王、王室貴族都想要收藏，即使可能觸法也在所不惜，真的是令全民瘋狂啊！

魯本斯流畫法

長袖善舞的魯本斯除了善於交際，繪畫功力也是不凡，啟發了許多後世的藝術家。

魯本斯有一套自創畫法：以白色為底，用薄薄的灰色大致畫出架構，最後上色製造明暗對比效果。

如果仔細觀察他的畫作，會發現與當時部分畫家偏好用褐色或黑色打

魯本斯〈暴風雨下的風景〉，1625 年

陰影不同，他尤其喜歡用灰色油彩打陰影。任何畫題都可以用豐富的想像力注入戲劇張力，即使是風景畫也不例外。

以〈暴風雨下的風景〉為例，描繪的是詭譎雲霧，左下角神來一筆的彩虹，呈現出迷人的光譜顏色，這種強烈的明暗對比，使原本寧靜氛圍的風景畫充滿了戲劇張力。

我認為這種色調風格應該是受到比利時鄰近北海的海洋氣候影響，當地天氣陰晴多變，而這種自然光色也呈現在魯本斯畫中的光影裡。

魯本斯〈薩賓婦女被劫〉，1635－1640 年

魯本斯戲劇化的構圖法則一流。從倫敦國家畫廊展示的〈薩賓婦女被劫〉中，可以看到大師用自由奔放的想像力，將明亮色彩、灰色油彩打陰影，匯集於一身。

畫面左側，一群被羅馬人劫持的男女，被推擠成金字塔型，擁擠的人群一直延續到畫面中央。右下近景的一名騎士，舉起一名驚慌失措的薩賓女子。右上角羅慕路斯（羅馬的開國者之一）振臂高呼指揮戰況，背景深處拱門後面，羅馬萬神殿圓頂清晰可見。色調以中央藍紫衣女子為起點，往左右上方劃出兩條斜線安排構圖。前景的紫藍與綠色的重色調，搭配後景的金色暖色調，沿著兩斜線互為補色，相互漸層融合。如此複雜的畫面，大概只有大師可以巧妙安排得井井有條了。

畫筆媲美美肌軟體

魯本斯畫女子肖像如此受歡迎，有個公開祕密就是，他喜歡「大隻女」。

大師筆下的美女形象，與古典美的理想體態不同，美女身形都是骨架大，肉感十足。原因是十七世紀比利時與荷蘭流行豐腴的「貴妃型」體態，就像唐朝流行胖女人一樣。魯本斯筆下的大隻美女，個個美麗，魅力十足，連印象派的大師雷諾瓦都傾倒不已！

此外，魯本斯的畫筆像是裝了美肌ＡＰＰ一樣，筆下的女人都有ㄅㄨㄞ、ㄅㄨㄞ的水嫩肌膚，吹彈即破，而且看起來非常自然。美肌代表作就是〈蘇姍娜·芙爾曼肖像〉，以漂亮生動的色彩筆觸和流暢線條，描繪這位甜姐兒眼神中流露樂觀幸福的模樣，服飾顯示了她的貴族身分，卻沒有驕氣。整張圖構圖嚴謹，色彩對比強烈，我尤其喜歡寶藍色帶綠的背景，襯托模特兒玫瑰紅的奶油膚色。這個配色真的很能襯出好氣色！

有一天我突發奇想，用年齡軟體測試了大師的肖像作品，結果發現魯本斯實在太厲害了，完全懂得女人心！他的肖像畫的女人肌膚水嫩指數破表，大多落在十七歲、二十歲上下，難怪他繪製的美女肖像會讓當時的收藏家如獲至寶。

魯本斯是少數好命到終老的畫家，〈與海倫在花園〉是生活優渥的他，晚年與嫩妻海倫在自宅散步的寫照，他跟奧地利貴族一樣，飼養孔雀當寵物。

即使到了老年，魯本斯還是很注重自己的外貌形象。過世前一年，他所繪的〈自畫像〉中，右手戴著手套，刻意掩飾因痛風而變形的手；一頂大羽毛帽遮蓋住他的禿頭，一副風度翩翩的紳士形象，因為他可是有「偶包」的繪畫大師啊！

參觀過比利時安特衛普的魯本斯故居就知道他生前相當富有，據說主要原因是

他畢生至少創作了二千幅油畫。回顧一下他的繪畫生涯，每年大概要產出五十幅的畫作，他是如何辦到的？這就是我最佩服魯本斯的地方，他有經營事務所的概念，訓練了許多學生與畫師協助他繪製作品，最後他再畫龍點睛地加以潤飾完稿。有個人魅力，又有強大的管理能力，難怪魯本斯可以成為人生勝利組。

說到這裡，若魯本斯身在現代，應該會開發一款美顏相機 APP，大發利市吧！

網美最愛的快照畫家：哈爾斯

拍照的時候，你有沒有因為眼睛沒有看鏡頭而想要重拍一張的經驗？其實那種剎那間的神韻也很美喔！

在相機還未出現之前，繪畫要如何呈現「剎那間的永恆」呢？讓我來介紹一位拍立得畫家——哈爾斯（Frans Hals）。

十七世紀是荷蘭的黃金時期，當時國力強盛的荷蘭出現了三位傑出的巴洛克藝術大師：哈爾斯、林布蘭與維梅爾。哈爾斯比林布蘭年長二十六歲，維梅爾則小他五十二歲。身為十七世紀「荷蘭巴洛克三傑」之首，他的肖像畫鬆散的筆觸中帶有速寫風格，被譽為「十七世紀的快照師」。

當時的藝術家既想承襲、又想突破文藝復興的完美秩序風格，從文藝復興時期講求的平衡、對稱與絕對完美的框架中跳脫出來，追求更具動態變化的戲劇性表現，

因此十七世紀巴洛克初期的美學在建築、繪畫、雕刻上都增加了更多的動感。然而，平面的繪畫要如何呈現動態感呢？

哈爾斯在巴洛克初期首創類似「快照」的肖像畫法。他迅速舞動畫筆，在畫布上揮灑出動態美感，抓住歡愉氣氛中稍縱即逝的印象。這種繪畫風格，完全不同於同時期的畫家魯本斯與范戴克，這兩位大師服務於天主教國家比利時，承襲文藝復興時期平衡、對稱的風格。他們的肖像畫為了畫出高貴神態，模特兒都得小心翼翼地維持王公貴族的姿勢，僵硬的姿勢令人感覺坐到快要長出骨刺來了！

哈爾斯就好像十七世紀的時尚雜誌《VOGUE》攝影師，他讓模特兒用最舒服的方式，不斷變換姿勢，再瞬間「捕捉」剎那的特殊神情，也像是IG名人流行的隨興街拍，自然又不尷尬！

以下讓我來介紹，幾幅大師十分生動的「快照」名畫。

收藏在倫敦華萊士珍藏館的〈微笑騎士〉，是西洋美術史中最著名的肖像畫之一。帶有宮廷畫的細緻風格，以高超技巧描繪服裝造型，並呈現人物自信滿滿的眼神。

另一幅名畫〈布洛克先生肖像〉充滿生氣和活力，畫中的模特兒似乎才剛坐下來，就有一陣風吹亂了他的頭髮，哈爾斯以或亮或暗的油彩筆觸，生動傳達出一頭亂髮

的模樣。

收藏在羅浮宮的〈吉普賽女郎〉，這位女子斜眼勾人的眼神，流露出妖冶性感的表情，甚是迷人。在〈拉小提琴男孩〉中，小男孩一邊拉琴一邊陶醉地翻白眼，呈現出與快樂的酒鬼一路喝到茫的神情，可以想像在當時畫出這樣的表情有多大膽。圍在〈玩遊戲人〉周邊的小孩，瘋狂尖叫的笑臉，像是父母們想用手機連拍模式捕捉小寶貝的精采神情。

大師的肖像畫構圖常有不對稱性，卻不偏斜。鬆散的筆觸中有一種速寫風格，好似隨意揮灑，但絕非草

哈爾斯〈布洛克先生肖像〉，
1633 年

哈爾斯〈微笑騎士〉，
1624 年

率，而是慎密構圖的結果。

哈爾斯抓住「剎那即永恆」的美學，影響了後來的印象派畫家們，馬奈與梵谷等印象派大師對於他的畫都讚譽有加。維梅爾畫中靜謐、近乎凝結的沉靜美感，相較於哈爾斯「動態定格」的神韻，就像是「捕獲野生ＸＸ一枚」一般。每次看到哈爾斯的畫，我都好想大聲說：「大師，來張拍立得吧！」

哈爾斯〈拉小提琴男孩〉，
1625－1635 年

哈爾斯〈吉普賽女郎〉，
1628－1630 年

不修圖的光影大師林布蘭

現代攝影圈討論人像攝影時，最推崇的往往就是神奇的「林布蘭光」。林布蘭（Rembrandt van Rijn）被稱為光影魔術師，與維梅爾、哈爾斯同為十七世紀荷蘭巴洛克時期的繪畫三傑，也是巴洛克時代最了解「光」的畫家。

大師林布蘭像是個愛說故事的導演，其畫作擅長運用明亮光線創造具舞臺戲劇性的效果，將SPOT LIGHT聚焦的光影效果，呈現在畫作上。數百年來，繪畫界對這樣的打光方式趨之若鶩，爭相模仿，甚至當攝影術問世後，肖像攝影師也鍾愛有加。

顛覆傳統的群像畫

荷蘭的黃金時代商業發達、公會繁榮，群像畫在當時相當盛行。在富裕的荷蘭黃金時代，以中產階級組成的專業公會、協會、社團、公司行號相當多，所有的會

員們都想畫一張群畫像來突顯自己的身分和地位。

因為群像畫以人頭計費，人數越多，賺得越多，畫家當然樂於接下這樣的工作。十七世紀傳統的群像畫都是對稱構圖，三人或幾人一組，以同樣的姿態排站，出鏡分量平均，例如同期荷蘭畫家尼古拉斯‧皮肯諾伊的〈塞巴斯蒂安‧埃格伯茨博士的骨科學課程〉就是典型的例子。

林布蘭第一張一鳴驚人的群像畫〈杜爾普醫生的解剖學課〉是以不對稱的構圖方式呈現。他大膽地以故事情節構思，將八個

皮肯諾伊〈塞巴斯蒂安‧埃格伯茨博士的骨科學課程〉，1619 年

人物安排在畫面之中，中央擺著一具屍體，醫生們圍在屍體四周觀摩解剖，有人心不在焉地偷看鏡頭，有人全神貫注，光線戲劇化地打在主講者與屍體身上，宛如舞臺劇一般。大師想藉由一群人的活動，表現出現實生活的人物百態。

這幅畫樹立了群像畫的重要里程碑，也影響到後來許多群像畫的畫法。林布蘭大師類似的群像畫代表作，還有總讓我想起科學怪人電影的〈戴意門醫師的解剖課〉，以及〈紡織公會的理事們〉。

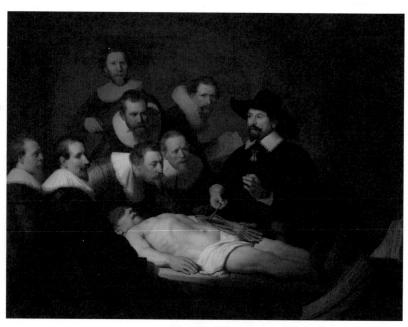

林布蘭〈杜爾普醫生的解剖學課〉，1632 年

林布蘭應該是個有自戀傾向的大師，因為他的自畫像超級多！大師一生留下了六百多幅油畫、三百多幅蝕刻版畫和二百多幅素描，其中一百多幅是自畫像。從一系列的自畫像中可以看到他年輕時意氣風發、喜歡搞怪，時而扮演王爵貴族，時而手持大刀，或是頭戴繪巾、羽飾帽，裝扮五花八門。

正因為他的自畫像散布在歐美許多美術館中，大家都很熟悉這位荷蘭歐吉桑的長相，他的寬鼻子、中卷髮、身材粗壯的中年大叔形象也深植人心！如果你到歐美的各大美術館，看到某幅十七世紀的自畫像時有種似曾相識的感覺，別懷疑，八成是林布蘭！

有人說林布蘭是一流的幽默大師，從他的自畫像中可看出生性愛諷刺的個性，不媚俗的他經常以詭譎奇特的生活方式藐視世界；他特立獨行的打扮是一種怪僻，據說他喜愛出入拍賣行，蒐集奇裝異服和二手時尚衣物。若身在現代，想必大師會是一個喜歡玩 Cosplay 的老頑童吧！

林布蘭風格之所以為後輩尊崇，另一個重要特色就是採用寫實手法，強調寫實自然的觀察。什麼叫寫實自然的觀察？白話地說，就是不修圖的意思啦！尤其是人物肖像畫，講求寫實風格。

我們比較一下魯本斯與林布蘭兩位大師的畫風筆觸與光影效果，就可得知「林布蘭光」所抓住的神韻。魯本斯筆下畫的小女兒〈克拉拉‧瑟琳娜‧魯本斯肖像〉（Clara Serena），呈現小女孩雙頰光滑緊緻、紅粉嫩透的蘋果肌效果，其筆下的女性畫都有這樣的效果。

再看看林布蘭畫的〈窗口的小女孩〉，小女孩若有所思的眼神，是隱藏了什麼心事？還是她剛在廚房幫忙，想好好喘一口氣？「林布蘭光」抓住了人的精、氣、神，打造出屬於每個人物獨特的美，將他們的神韻與光彩，昇華成有個性、情緒的肖像畫。

林布蘭〈窗口的小女孩〉，1645 年

魯本斯〈克拉拉‧瑟琳娜‧魯本斯肖像〉，1615－1616 年

「林布蘭光」在人物肖像界又俗稱「三角光」，在林布蘭為小兒子畫的肖像畫〈書桌前的提圖斯〉上尤其明顯。

林布蘭當時創新的「寫實手法」，後來啟發了十九世紀的米勒、德拉克洛瓦等大師提出創新的自然主義。但是有時候林布蘭大師的寫實自然觀察真的太過直接，毫不留情地將歲月痕跡都一五一十的呈現出來，完全不懂得美化，可說是顛覆當時畫界的三觀，連我都不禁要說：「大師，您也太老實，筆下毫不留情了！」

林布蘭一向追求寫實主義，畫人物肖像時喜歡以自然的寫真呈現，不愛矯揉造作，尤其是他畫裸體女人時完全將寫實主義發揮得淋漓盡致，不容作假與掩飾，無論是模特兒大腿上的皺褶、褲帶的勒痕，都是原貌畢露。

〈在溪流沐浴的女人〉是大師以情婦韓德爾為模特兒的畫作，光束從高處打下來，人物彷彿從陰影中浮現，走向觀眾。她的貼身白色衣物與肌膚的明亮色調，對

林布蘭〈書桌前的提圖斯〉，1641 年

比身後褪下的金色、紅色衣物，與撩起衣裙樸實無華的恣態，畫面立體、層次變化細緻而豐富。

大師擅長表現「體重」與肌肉的密度，讓觀畫者幾乎可以感受到人物的呼吸，從〈達娜厄〉、〈浴女蘇姍娜〉中都可以看到美人遲暮的大腿上的鬆弛、皺紋與歲月痕跡。

哪一個女人想被這樣赤裸裸地畫出皮膚鬆弛、過重的體態？我想只有他的情婦敢怒而不敢言吧！

然而，這些傑作卻使當時的人們開始抨擊大師的創新畫法過於真實殘酷。但在大師眼中，自然就是美，他堅持不打蘋果光，不用美肌模式，來

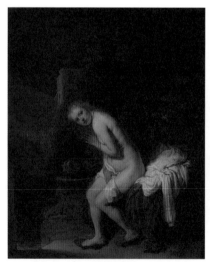

林布蘭〈浴女蘇姍娜〉，1636 年

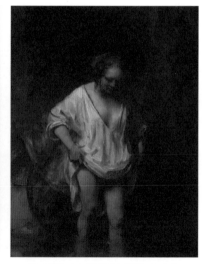

林布蘭〈在溪流沐浴的女人〉，
1654 年

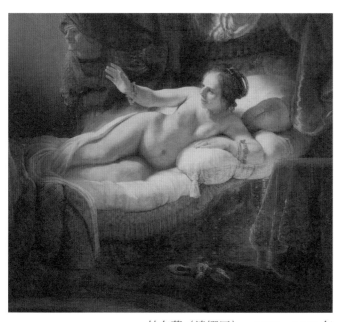

林布蘭〈達娜厄〉，1636－1643 年

掩飾皺紋與歲月留下的痕跡。晚年的林布蘭更喜歡描繪真實生活中認真生活、勞苦工作的女性們。誰說年邁婦女臉上慈祥的皺紋不美呢？

或許每個畫家對於筆下的人物，都各自有偏好與審美觀。例如魯本斯偏好打蘋果光，塑造吹彈可破的唯美風格；印象派雷諾瓦喜好陽光下的豐腴飽滿和甜美；然而，林布蘭認為，不如呈現真實本色吧！因此不難猜想，如果大師活在二十一世紀，現代的整形美女，應該會把他視爲拒絕往來戶吧！

讓大師差點破產的〈夜巡〉

十七世紀如果有奧斯卡舞臺戲劇效果獎，我相信非林布蘭莫屬！他的作品風格多變，堪稱畫界營造舞臺效果第一人！

林布蘭最有名的群像畫〈夜巡〉是風格成熟的群像畫傑作，也是阿姆斯特丹國家博物館的招牌畫，描繪上尉指揮民兵連上街，歡迎法王亨利四世遺孀瑪莉訪問阿姆斯特丹的場景。

畫面中，你會看到這群民兵鬧哄哄地擠上街頭，一邊開心地走、一邊談論著如何迎接到來的嬌客，寫實的場景中夾雜著一兩位小女孩的身影。光線從左邊打在兩位主角身上，閃爍出黃金色調，如同被舞臺燈光照射一般醒目，他們大步邁向觀眾，產生了動態的效果。

Spotlight 燈光打亮後排小女孩的白色衣服，凸顯出明暗光影的景深和層次感，有的人物在亮處被烘托，有的神祕隱身在暗處，觀賞者可在畫面中慢慢觀賞他們的表情。位在中央的黑衣上尉朝觀眾伸出的手，猶如3D電影特效，或是現在流行的VR（虛擬實境）效果，畫面栩栩如生。

仔細算一下，畫面中一共有三十四人，用人頭來算繪畫費用的話，你可能會猜想，林布蘭肯定賺翻了！然而，這幅流芳萬世之作，在當時卻讓他官司纏身，幾乎破產。

因為〈夜巡〉的委託業主是一群呆板的軍人，他們有一個不成文規定：依照官階與身分排列構圖，這是軍隊的紀律。林布蘭才沒在管這一套，他沒有按照官階排位子，已經讓這群老芋仔很不開心，畫中的人物臉孔大小又不一致；看到自己的臉比較小的軍人，更是不開心！偉大的「林布蘭光」，讓他們的臉被黑了一半，甚至有人還被遮掉一半，真是不爽到最高點啊！一看到帳單，荷蘭人小氣、斤斤計較的本性就出現了！

大師打破過去繪畫的窠臼，創造了自己十分滿意的傑作，卻被批評、要求退貨，心裡也很生氣，不肯讓步。雙方槓上法庭，最後大師官司慘敗，不得不賣掉位在阿姆斯特丹的豪宅！

後人常說畫家的自畫像是一種自傳式記錄，從林布蘭一系列的自畫像，可以一窺他一生的起伏與心境的變化。每次看他的自畫像，我最喜歡觀察作品的年分，有種品酒的趣味。有些年分的葡萄酒不好喝，不是因為保存不夠久，而是出產那年天候不佳、葡萄品質不優，當然釀不出可口的美酒。

如同釀酒，林布蘭一生有過好年冬，也有壞的際遇。一六四二年是大師人生的曲折點，那年他經歷〈夜巡〉的官司、喪妻、瀕臨破產，人生從高峰跌入了谷底。比較一下他成名前後（一六二九—一六四二年）、結婚（一六三四年）、喪妻（一六四二年）、去世（一六六九年）的自畫像，從衣著服飾、畫風主題與色彩當中，可以看到他成功時意氣風發的表情，以及到了晚年，仍然不屈不撓地堅持創新的孤寂身影。

林布蘭不同時期的作品產量不一，但是唯一不變的就是他在繪畫中不斷追求寫實主義與創新思維。他畢生的每件作品都有人想要高價收購，成為品質保證。而引領風騷的林布蘭打破當代繪畫觀的創新做法，直到現在都還是備受推崇呢！

林布蘭〈夜巡〉，1642 年

文學作品中的名畫：維梅爾〈戴珍珠耳環的少女〉

維梅爾是十七世紀荷蘭巴洛克繪畫三傑之一，也是當中最短命的畫家，四十三歲時就驟然離世。這位一生從未離開故鄉台夫特，只愛在家畫畫的宅男，身後僅留下極少數的作品，讓後世不斷討論與猜想。

維梅爾有「台夫特斯芬克斯」（Sphinx of Delft）的綽號，因為他的作品充滿奧祕和純粹之美，考驗了每一位觀畫者，就像希臘神話中的斯芬克斯，牠坐在懸崖附近攔住過往的路人，用繆斯所傳授的謎語問他們，猜不中的話就會被牠吃掉。

維梅爾雖然不會吃人，但是他畫中的謎團，吸引人想要一探究竟。例如〈戴珍珠耳環的少女〉，就是這樣一幅涵義雋永，啟發許多文學與電影藝術靈感的作品。

〈戴珍珠耳環的少女〉被稱為「北方蒙娜麗莎」，數百年來，人們一直想知道，它的背後有什麼故事？許多神祕的研究與傳聞也圍繞著它。一九九九年，作家特蕾

西・舍瓦利耶（Tracy Chevalier）將它改編成同名小說，二〇〇三年拍攝成同名電影，勾起更多人想要一探名畫背後八卦的好奇心。

在《戴珍珠耳環的少女》小說、電影中，以維梅爾謎一樣的畫作串場，穿鑿附會地描繪維梅爾與少女僕人之間欲言又止的曖昧情愫，畫中少女回眸的水靈眼神，加上畫龍點睛的珍珠耳環與傳神光暈，散發出耀眼的光彩。

這幅畫之所以迷人，珍珠耳環的襯托，功不可沒。有趣的是，我曾經實驗過，如果遮住珍珠耳環，會驚訝地發現，雖然畫面仍令人目不轉睛，但隨著珍珠耳環聚焦效果消失，令人驚豔的光彩與構圖強化效果也會褪色不少呢！

許多人好奇，這部電影的內容是真是假？〈戴珍珠耳環的少女〉十分考究地將維梅爾許多畫作的場景搬上螢幕，並與他的生平事蹟連結一起。觀眾雖然心知肚明這是一部虛構作品，但因為對照畫作似真似假，也不禁半信半疑起來。

例如電影小說中色瞇瞇的繪畫贊助人凡路易文，千方百計提議各種繪畫題材，就是想與他看中的珍珠耳環女傭共同入畫，以便伸出他的鹹豬手，靈感就是參考維梅爾的〈合奏〉而來。

在維梅爾的時代，繪畫贊助者凡路易文真有其人，〈合奏〉畫的就是他手拿笛子

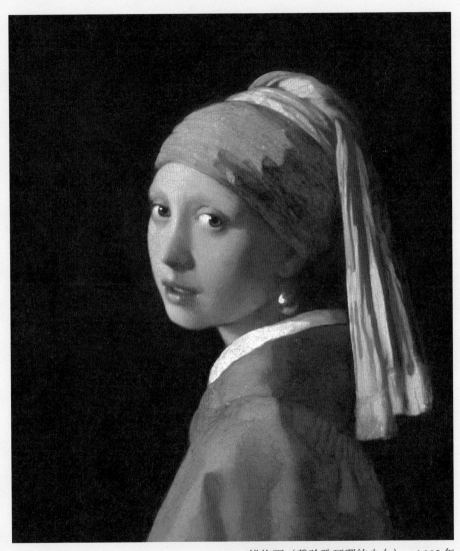

維梅爾〈戴珍珠耳環的少女〉，1665 年

背對觀眾的畫面。因為他並不擅長音樂，只是故作風雅、做做樣子而已，所以背影背對畫面，以免破功。而畫中合奏的女子為凡路易文的女兒，並非電影中他所垂涎入畫的女主角。

仔細觀察〈合奏〉的背景，維梅爾刻意在牆上畫著另一位繪畫大師巴布倫的名畫〈老鴇〉，指桑罵槐地暗諷凡路易文想調戲少女的動機。到底贊助人凡路易文是不是一個喜歡摸少女小手的怪叔叔？從史料中不得而知，但是從這幅畫來看，維梅爾確實在「虧」他的贊助人。

當時有許多繪畫贊助人假藉委託畫作的名義，吃模特兒的豆腐。維梅爾以畫教訓人要守貞潔，別調戲他人，因此你會看到〈老鴇〉這幅畫的身影，出現在他畢生留下來極少的作品中。例如〈坐在琴前的女子〉這幅畫的背景也有〈老鴇〉，維梅爾作畫時心中想對委託人說的話，想必一言難盡。

維梅爾〈合奏〉，約 1664 年

維梅爾的畫作屬於小清新風格，並以室內人物畫居多。為什麼呢？這與他所處的時代有關。

在荷蘭黃金時代出生的維梅爾（一六三二年），當時正值荷蘭打贏了與西班牙長達八十年的戰爭，宣告獨立（一六四八年），進入黃金時期後的荷蘭，新教（喀爾文教派）崛起，當時的社會發展與人文氛圍，都與西班牙天主教廷的信仰與意識形態漸行漸遠。

喀爾文教派清教徒的教義禁止奢華浪費，所以造訪荷蘭樸實無華的新教教堂時，你會看到建築相當崇尚堅固、耐用，沒有過度裝飾，完全不同於西班牙及義大利教堂所展現的超高藝術與華麗裝飾，花大錢來頌揚

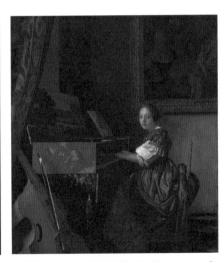

巴布倫〈老鴇〉，1622 年　　維梅爾〈坐在琴前的女子〉，1670 年

天主與帝王的偉大。由此可見，荷蘭清教徒不炫富、「GO DUTCH!」的荷蘭人實用主義精神（或可稱為小氣精神），也徹底展現於藝術方面。

因教義緣故，荷蘭的新中產階級對聖經題材、道德教條或是神話傳說的畫題，並不特別感興趣，反而盛行購買荷蘭的風俗畫。那些描繪日常生活、飲食、衣著、彈奏樂器等熟悉題材，或是在肖像畫中扮演人文雅士的作品作為家中的室內裝飾，既不牴觸清教徒教義，還可以間接炫富。維梅爾居住的台夫特在荷蘭黃金時期是最有錢的城市之一，戒律很嚴，人們無處可花錢好悶啊！因此維梅爾的室內風俗畫，相當受到歡迎。

清新優雅的「維梅爾薄塗法」

〈戴珍珠耳環的少女〉中展現的清新畫風，正是維梅爾最為人稱道的繪畫風格——具透明感的「維梅爾薄塗法」，這讓他的畫作呈現謎一樣的魅力。傳說這個手法與他以暗箱觀察光影有關。暗箱能使視覺產生如攝影光學原理的特殊景深，藉由光影構圖模糊周圍圖像，強化主題焦點。在照相技術未發明的時代，維梅爾細緻地表現光

線變化，使他的室內風俗畫格外清新動人。就像手機設定的柔焦模式，讓人物格外立體、生動。

〈倒牛奶的女傭〉傳神地描繪裸麥麵包與大水瓶的光點；〈窗邊讀信的少女〉凸顯聚焦在拿信時手指上的光線；〈縫製蕾絲的人〉手中一絲一縷的分明，對照於前景紅線團的模糊，不難發現構圖的消點所在，真實表現眼球的焦點所在。

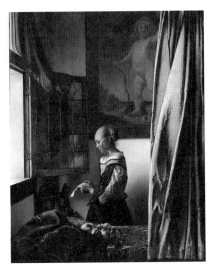

維梅爾〈倒牛奶的女傭〉，
1657－1658 年

維梅爾〈窗邊讀信的少女〉，
1657－1659 年

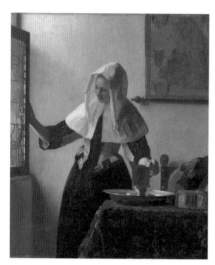

維梅爾〈手持水瓶女子〉，
1660－1662 年

維梅爾〈縫製蕾絲的人〉，
1669－1670 年

相較於當時流行的寫實畫風，「維梅爾薄塗法」具有過去繪畫中未曾出現的透明光線感。尤其在〈手持水瓶女子〉畫中以藍、黃、紅三色顏料的光影巧妙調配，描繪女子白色頭布在光影下的變化，更襯托出白色的亮皙、寧靜而清澈透亮的畫面感，因此帶給後來的印象派大師許多啟發。

維梅爾偵探學：另一種看畫的樂趣

後人猜測維梅爾的室內畫作，大多是在同一個畫室的場景，因為他的系列畫作都有雷同的空間意象與場景元素。

維梅爾許多畫作的光線都來自左開列窗，窗戶玻璃有類似的拼花圖案、斜拼花地板、牆上的名畫與荷蘭地圖、牆角的立櫃……因應不同的主題，在畫家腦海中以蒙太奇手法組合，呈現在畫作上，眩惑人心。

究竟孰為真空間？孰為假場景？倘若畫作場景都是同一畫室，這樣半寫實半虛擬的空間場景剪接，真有點類似現代電影慣用的模擬特效和剪接技術啊！

若我們以「藝術柯南」的眼光來窺探

維梅爾〈地理學家〉，
1668－1669 年

維梅爾〈天文學家〉，1668 年

維梅爾畫中重複出現的物件，同時對照一下小說及電影會發現，除了觀察顏料運用與繪畫技巧之外，還有一些賞畫技巧。

首先，我們來看窗戶玻璃的拼花圖案，維梅爾愛用的圖案大致上分為兩種：〈在窗前看信的少婦〉與〈軍人與微笑的女郎〉、〈天文學家〉、〈地理學家〉屬於菱形拼花的類型；〈手持水瓶女子〉與〈拿酒杯的女孩〉則是較為複雜的圓形線條圖案。在家具陳設方面，〈天文學家〉與〈地理學家〉牆角有同樣的立櫃；當時荷蘭流行的斜拼花地板裝潢，在他的許多畫作中隨處可見，展現出多點透視的繪畫技巧，並寫實繪製大理石細膩的花紋。

〈軍人與微笑的女郎〉呈現廣角鏡頭前

維梅爾〈繪畫的藝術〉，
1666 – 1668 年

維梅爾〈拿酒杯的女孩〉，
1659 – 1660 年

後人物景深效果，與唯一一幅疑似維梅爾自畫像的〈繪畫的藝術〉一樣，牆上都掛著他畫中常見的荷蘭地圖。這些場景元素、謎題與線索，後來都被應用在二〇〇三年電影《戴珍珠耳環的少女》的美術設計中。

用偵探柯南的角度來欣賞維梅爾藝術，你會發現另一種看畫的樂趣，更了解這位一輩子沒有走出過家鄉的宅男內心的異想世界！

維梅爾〈軍人與微笑的女郎〉，1655－1660 年

藝術狂想曲

西班牙八卦名畫〈裸體的瑪哈〉大有玄機

如果到西班牙馬德里觀光，建議大家一定不能錯過普拉多美術館，它被公認為全球ＣＰ值最高的美術館之一，收藏數量雖然比不上全球五大美術館，卻是件件精品。

除了重質不重量之外，普拉多美術館的另一個特色，就是收藏許多西班牙三大古典畫家葛雷柯、維拉斯奎茲與哥雅的作品，這些藝術品展現了西班牙王國曾經擁有的國力，也暗藏上流社會的八卦祕辛。

普拉多美術館最有名的八卦畫作，非西班牙宮廷大畫家哥雅（Francisco de Goya）的〈裸體的瑪哈〉莫屬。這是普拉多美術館的鎮館之寶之一，共有兩幅，分別為適合白天陳列的「穿衣淑女版」與晚上的「十八歲禁裸體版」。謠傳畫中的模特兒就是哥雅的情婦，西班牙知名貴族世家的名媛——阿爾巴公爵夫人。

你可能會問：「所以，公爵夫人名字叫瑪哈（Maja）嗎？」

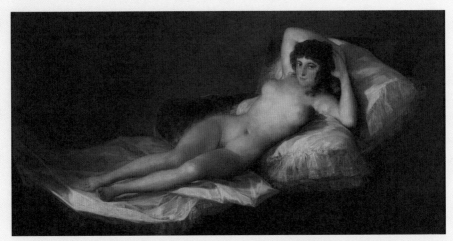

哥雅〈裸體的瑪哈〉，1797－1800 年

哥雅〈著衣的瑪哈〉，1798－1805 年

當然不是！當時西班牙人將衣著華麗、態度傲慢的平民男子叫「馬霍」，女生就叫「瑪哈」。雖然「瑪哈」是指漂亮姑娘，但在西班牙語中這個稱呼帶有一點輕蔑、不尊重女性之意。況且這位「瑪哈」還是裸體入畫，更是挑戰當時的社會尺度啊！

印象中，西班牙人跳著佛朗明歌舞，熱情開放，裸體入畫又有什麼關係？〈裸體的瑪哈〉為何被認為是「猥褻的東西」？

在當時的西班牙，裸露就是「猥褻畫」，可說犯了大忌！受到天主教的影響，民風保守，因此頒布了禁止「猥褻畫」的法令，刊登在《繪畫論》中，是畫家必讀的法條。一旦觸法，收藏者、模特兒或畫家等關係人，一律流放重罰。

但是熱情奔放的西班牙人，怎麼可能乖乖地聽話呢？所謂「道高一尺，魔高一丈」，許多西班牙貴族都將魯本斯等大師的精采裸體畫，放在不見光的小房間裡，偷偷欣賞。這些可是奇貨可居的「A畫」，是可以拿來炫耀的。因此，許多貴族的家中會將兩幅畫重疊掛在一起，將尺度合格的畫作掛在上面，蓋住下方的A畫，等到夜深人靜時就可以尺度大開地挪開蓋在上面的畫，欣賞隱藏版的「光光畫」。

〈裸體的瑪哈〉與〈著衣的瑪哈〉之所以聲名大噪，和一椿牽涉政治鬥爭的八卦

有關。當時有權有勢的戈第將軍（Manuel de Godoy y Álvarez de Faria）偷偷收藏了這兩幅畫作，然而在一場政變後，戈第所屬的政治勢力倒臺，政敵故意從他的豪宅中搜出這兩幅畫，讓他鋃鐺入獄。

謠傳這兩幅畫當時就掛在戈第將軍的豪宅中。白天看到的是〈著衣的瑪哈〉，夜闌人靜時，〈裸體的瑪哈〉則出來大豔舞！

在〈著衣的瑪哈〉中，你會看到一位誘人的女子斜躺在美人椅上，她穿著乳白色緊身衣，從脖子蓋到腳踝，但是黃色繡黑背心在胸前敞開，薄衫裹住大腿，仍掩藏不住誘人的姿態。這張穿衣畫當時應該也是不宜公開，因為女體實在描繪得太性感撩人了。〈裸體的瑪哈〉在當時則是徹徹底底的「禁畫」，但她卻是藝術史上最迷人的裸體畫之一！哥雅大師以底色生動地襯托出人體的透明感和明亮的色彩，挑逗性十足，也讓人垂涎欲滴。

喜愛八卦的人們開始感到好奇了，到底畫中的這個女人是誰？眾人議論紛紛，有人說她是戈第將軍的小三，有人則說她是畫家哥雅的情婦阿爾巴公爵夫人。總之，沒有人敢承認自己就是畫中的模特兒，就連收藏者戈第將軍和畫家哥雅也不肯透露。

所以，各類八卦傳聞很多，也扯出了許多案外案。

阿爾巴公爵夫人是西班牙第一貴族世家的獨生女，一出生就繼承了公爵動位。她年輕時喪偶，後來與哥雅發展出一段短暫的黃昏之戀。兩人在熱戀時，哥雅幫她畫了不少肖像畫。夫人生前享盡榮華富貴，但因為〈裸體的瑪哈〉的醜聞，讓她被家族排斥，死後無法葬在家族墓園，而是葬在公共墓地。

儘管如此，仍難堵住悠悠之口。阿爾巴公爵夫人謠傳就是〈裸體的瑪哈〉的裸體模特兒，長期使家族蒙羞，在她死後一百四十年，對西班牙人而言，仍是罪大惡極的事。

西班牙第一貴族世家的後代不堪其擾，為了證明絕無此事，於是在一九四五年委託學者開棺驗屍，試圖透過科學驗證，證明阿爾巴公爵夫人的清白，以洗刷家族的恥辱。但開棺結果是：遺骨雙腳折斷，左腳前端不翼而飛，所以無法判定是否屬實。

〈裸體的瑪哈〉似乎是一幅被下了詛咒的名畫，與她有關的人都難逃厄運，無一倖免！

東窗事發後，除了收藏者戈第將軍流亡海外、死於巴黎，創作者哥雅的健康以及他的宮廷畫師生涯都開始走下坡。半島戰爭結束後，國內政治紛擾不斷，哥雅也離開了西班牙，最後客死異鄉，在法國波爾多長眠。直到死後九十一年，哥雅的遺骨

才獲准運回西班牙。然而，〈裸體的瑪哈〉的詛咒似乎還未停止，據說後來有盜墓人士挖開哥雅的墓，把他的頭蓋骨給偷走了！西班牙的媒體最後下了一個結論：「兩人連死後的命運都一樣」，屍骨不全啊！

無論如何，有機會參觀普拉多美術館時，你一定要好好欣賞這幅姊妹作，〈著衣的瑪哈〉服飾華麗、精緻，與〈裸體的瑪哈〉呈現的肉體透明和光彩度，對照之下，好像畫家在玩芭比娃娃的換裝遊戲一樣，真的是最具吸睛效果的八卦畫！

拿破崙的公關化妝師：大衛

去羅浮宮參加解說導覽時，除了〈蒙娜麗莎〉之外，另一幅必看的畫作就是賈克—路易‧大衛（Jacques-Louis David）的〈拿破崙加冕〉，該畫掛在羅浮宮達魯廳（Salle Daru），是相當具規模的作品展覽特區，展示空間大小約兩房一廳的住宅面積（十七點五坪），排場之大，絕無僅有。這幅畫描述拿破崙封帝、黃袍加身的姿態與威嚴場景，令人印象深刻。

有著菜市場名的大衛，是十八世紀中到十九世紀初的新古典主義畫家，也是拿破崙的御用畫家。什麼是新古典主義（Neoclassicism）呢？它興起於十八世紀的義大利羅馬，當時的社會受到龐貝古城的重新發掘和挖掘影響，因而掀起一股重返古希臘及古羅馬古典風格的思潮。人們反思「巴洛克」和「洛可可」的複雜藝術，反對無意義的華麗裝飾，以古希臘、古羅馬的幾何圖形藝術為信念，直接影響了十九世

紀學院藝術（Academic Art）的發展。

十八、十九世紀歐洲各國新崛起的政治人物，十分欣賞新古典主義，因為可以透過藝術家的手，將自己比擬為希臘羅馬時期的古代聖賢人士，基本上就是政治的「造神」運動啦！

大衛一直都很熱衷政治，當官是他的嗜好，他筆下的「政治嗅覺」更是敏銳。法國大革命後，他投靠了不同政黨，最後才輾轉闖進拿破崙的政壇；他雖然是政治小白，卻絕對不是「誤闖政治叢林的小白兔」，透過畫筆，他的官運也扶搖直上！

大衛是個野心勃勃的政治動物，

大衛〈拿破崙加冕〉，1807 年

不僅政治敏感度足夠，還跟對主子，所以才能在當時的畫界與政界闖出一番名堂！

在法國大革命時，他與推翻路易十六的革命黨雅各賓派領導人羅伯斯比交好，棄畫從政，從國民公會議員一路爬升至議長的職位。身為得勢的公共教育委員會和藝術委員會委員，他廢除皇家美術學院的舊制度，創造一個以自己的理念為中心，自由且創新的藝術環境。所謂的自由且創新其實非常諷刺，我高度懷疑在當時繪畫思潮百花齊放的巴黎藝術圈，大衛有排除藝術界異己的居心，將自己喜好的新古典風格，變成唯一的標準。除此之外，他也很會耍手段，更利用繪畫來美化當時的政治醜聞，堪稱是十八、十九世紀的政黨政治公關的祖師爺。

如果大衛身在現代，還可能是個懂得帶風向的網軍頭目。

他有一幅知名的畫作叫〈馬拉之死〉，這幅畫是代表法國大革命時期革命志士，拋頭顱、灑熱血的偉大畫作，描繪革命領袖馬拉遇刺身亡的畫面，希望喚起民眾的憤慨之情。

馬拉是法國革命雅各賓派領袖之一，患有嚴重皮膚病，經常泡在灑過藥水的浴缸中緩解痛苦，於是浴室成為他經常辦公的場所。據說事發當時，馬拉正在泡澡，一名年輕貌美的女子藉口遞給他一份請願書，在簽字當下，馬拉就在浴池中被刺殺了。

但我八卦地覺得這場景怪怪的，其中似乎暗藏桃色疑雲？畢竟再怎麼正義凜然，皮膚病再怎麼嚴重，一位沐浴中的法國男人與妙齡女子在浴室中請願陳情，總讓人心起疑竇啊！感覺案情並不單純。

大衛〈馬拉之死〉，1793 年

大衛似乎也覺得這畫面不甚光彩，於是他將刺殺事件以古代藝術畫法美化，將馬拉遇刺身亡成功轉化成史詩般的作品。據說馬拉長得並不怎麼樣，他還特意美化馬拉的長相，將他的身材畫成猛男，還去除馬拉臉上難看的痘疤，變成外貌高貴的美男子，可說是最佳政治宣傳海報範本。不得不稱讚大衛是成功的「政治公關化妝師」！他在畫中喚起人民對這位革命家崇高的敬意，並在後來產生巨大的革命力量。

〈馬拉之死〉到底是政治風暴，還是桃色新聞？其實鄉民哪會在意事實的真相呢？

無論如何，大衛成功了！他在法國大革命後多變的情勢中選對了邊，成為政治寵兒。但是，權力使人腐敗，革命掌權後，雅各賓派領袖羅伯斯比在法國進行恐怖統治，最後被送上斷頭臺，大衛因而連坐被判監禁。

然而，幾經折騰，到了拿破崙得勢的時代，他又重回政治舞臺。當時的法國畫家那麼多，拿破崙為何獨獨青睞大衛？這是因為大衛的政治敏感度超高，了解拿破崙的肖像畫與歷史畫，具有政治統戰宣傳效果。拿破崙身高只有一百七十公分，在大衛的神奇畫筆筆下，卻看起來有一百九十公分，高大又英挺。

我們現在看到的拿破崙肖像畫，每一幅都是英姿煥發的樣子，皆出自大衛的手筆。例如〈拿破崙在聖‧貝爾納多〉描繪拿破崙騎著駿馬、蓄勢待發，據說實際情況是拿破崙騎著一匹騾子，穿越阿爾卑斯山，準備進攻義大利。但是一聽到騎騾子，

氣勢馬上少了一半！所以，冰雪聰明的大衛就將騾子換成馬，讓騎在馬上的拿破崙看起來氣宇軒昂，拍馬屁功夫一流，拿破崙當然是大大滿意！

雖然拿破崙日理萬機，到處征戰，畫家能掌握他神采的時間有限，但大衛卻抓得住沒耐心的他，也難怪拿破崙會重用他！

在大衛筆下，拿破崙就像個英明的神人！〈拿破崙‧波拿巴將軍肖像〉畫中，他的臉部線條被浪漫地理想化，藍色上衣、紅色領子，襯托炯炯有神的眼神，該畫因為部分畫面未完成，反而令人產生無限想像，十分具有吸引力。

大衛〈拿破崙‧波拿巴將軍肖像〉，
1797－1798 年

大衛〈拿破崙在聖‧貝爾納多〉，
1802 年

大衛〈拿破崙在書房〉，1812 年

大家最熟悉的〈拿破崙在書房〉肖像畫，有著拿破崙手抱胃部的姿勢，因此他經常被揣測有長期胃病，大衛則賦予他政治賢人憂國憂民的憂鬱神情。

大衛把拿破崙成功塑造成唯一可以帶來自由、平等、博愛，消除社會鴻溝的英明模樣，以神格化的肖像收買人心，超級厲害！難怪拿破崙稱帝時，大衛被聘為帝國的首席畫師，君臨畫壇。

〈拿破崙加冕〉是大衛展現公關技巧最高成就！畫中，在一百六十名神職人員、皇族、軍隊的觀禮之下，拿破崙將皇冠賜予妻子約瑟芬。光線自左側照入聖壇，在前後黑衣人群襯托之下，拿破崙被光耀環繞，映照出儼然就是「The chosen one」的帝王光芒，賦予拿破崙「君權神授」的神聖榮耀，戲劇張力十足。

〈拿破崙加冕〉可說是拿破崙開始走上政治腐敗的最佳鐵證，但也是大衛畫家生涯的榮耀之作。然而，拿破崙垮臺後，大衛也被驅逐至比利時，展開流亡的生涯，晚年落得客死異鄉。

那麼，大衛作品的下場又是如何呢？是不是也會被政敵鬥爭一番呢？有趣的是，走一趟羅浮宮的新古典主義展區，你會發現，有一整個牆面的大衛巨幅畫作，令人震撼！

大衛繪畫技巧的確不錯，但為什麼唯獨他可以博得這麼大的版面？而且在喜歡批評時事的法國人眼中，為何大衛在過世後沒有被打成稱帝獨裁者的走狗？老實說，

這都要感謝拿破崙。因為拿破崙對羅浮宮有極大貢獻，所以連帶地讓大衛死後近二百年仍享有極高的尊榮。

羅浮宮原本只有皇家人士可以進出，但在法國大革命後，羅浮宮不再是皇室建築，內部的皇家收藏也受到暴民的掠奪，因此當權者一度將羅浮宮嚴加管理。拿破崙在征服埃及與與歐洲各國時，大量搜刮了各國藝術品，運回羅浮宮，並且讓羅浮宮成為史上第一座公共美術館，開放給一般民眾參觀。

拿破崙在各地的掠奪功績，更豐富了羅浮宮的收藏，成為今日的世界五大博物館之一。一八一五年，拿破崙被迫終生放逐，羅浮宮雖然將約五千多件藝術品歸還給原屬國，但留下來的更多，因此羅浮宮也被稱為「贓物館」。全球許多偉大的博物館都有此稱號，包括知名的大英博物館。

所謂「一人得道，雞犬升天」，百年後歷史終於定調，法國人認為拿破崙對於法國與羅浮宮的貢獻功過於過，所以無論是拿破崙的功績或是第一政治畫師的作品都再次被頌揚！

大衛雖然是具政治野心又有政治頭腦的藝術家，他也不愧是法國之光，樹立了十八世紀中法國新古典主義的基礎，並推向海外，成為另一種柔性霸權。所以，不要

怪政治太醜惡，你看，人家的手段多高明啊！

非關政治：〈雷卡米埃夫人〉

大衛被譽爲「新古典主義大師」，在羅浮宮有超大的大衛展示專區，絕非浪得虛名。大衛的確畫畫有兩把刷子，其畫作也帶給不少藝術家靈感，接下來談談他非政治畫的作品，最有名的就是美麗的〈雷卡米埃夫人〉肖像畫。

「娉婷優雅的身段

骨肉勻稱的蟻首與雙肩

小巧絳紅的櫻唇

珍珠般的皓齒

修長動人的臂腕

自然捲曲的栗色頭髮

纖細端正的法國式鼻梁

光潤柔滑的肌膚

「純真而透著淘氣的表情」

這是社交界女神雷卡米埃夫人的姪女如此形容她的詩作。看了夫人的肖像畫後，你會覺得形容得恰如其分，沒有浮誇的成分。

我很喜愛弗朗索瓦‧熱拉爾一八〇五年畫的〈朱麗葉‧雷卡米耶像〉肖像畫，抓住了這位新古典時代美女的神韻，她吹彈可破的肌膚，穠纖合度的身材，宛若《詩經》形容的：「螓首蛾眉，巧笑倩兮，美目盼兮。」由於雷卡米埃夫人是拿破崙時代公認的女性美象徵，因此她的一舉一動、衣著打扮，都是大家模仿的對象。

法國大革命之後，新古典主義藝術風格的崛起，雷卡米埃夫人喜愛的時尚美學也受到新古典極大的影響。當時由於十八世紀中發掘出更多的古老遺址與文化，因此時尚藝術界開始針對巴洛克與洛可可藝術矯揉造作、繁複綴飾的風格，進行一種復古的強烈批判。新古典主義的風行，象徵政治氛圍與藝術的大革命與大顛覆。在力求恢復古希臘羅馬追求的莊重與寧靜感，並融入理性主義美學的流行風潮下，新古典主義強調自然、淡雅、節制的藝術風格，不僅影響雕刻、繪畫、建築，也影響風俗及服飾，雷卡米埃夫人的服飾就是走在流行的尖端代表。

弗朗索瓦‧熱拉爾〈朱麗葉‧雷卡米耶像〉，1802－1805 年

當時的時尚界開始摒棄洛可可的馬甲、束腹、裙撐、花籃頭等，仕女之間流行希臘風格式衣裳的女神裝扮：胸前用帶子繫著，具垂墜感的白色長裙拉長至腳踝，類似英國作家珍‧奧斯汀小說中女主角的造型。引領時尚風騷的雷卡米埃夫人，自然喜愛當時最IN的古希臘風格服裝。天生麗質的她，選擇以白色與珍珠配飾，襯托出清麗的氣質。

雷卡米埃夫人帶動的流行風潮還不止這樣。大衛在一八〇〇年畫的〈雷卡米耶夫人

大衛〈雷卡米耶夫人像〉，1800 年

像〉肖像畫中，年輕嬌媚的夫人半臥躺地坐在一張造型如小船的沙發上。這種長條型沙發，形狀像艘小舟、沒有靠背，她以一種嫵媚的姿態橫臥在上，引人遐想。後來這種家具就被稱作「雷卡米埃」，女神的影響力真是不容小覷！

這兩幅優秀的畫作，後來成為二十世紀比利時超現實畫家馬格利特創作的幽默作品〈展望：大衛的雷卡米埃夫人〉的靈感來源，大衛豐富的創作理念鼓舞了許多現代畫家，雷卡米埃夫人迷人優雅的形象，直到現在都是藝術史上名列前茅的美女。

然而，有道是「紅顏自古多薄命」，中外皆然。雷卡米埃夫人是當時社交名媛界的風雲人物，拜倒在她石榴裙下的王子、作家、貴族、哲學家不計其數，連稱帝的拿破崙也曾對她示愛。但是，不知是不是她芳心有主，或是喜歡玩欲擒故縱的戀愛遊戲，居然拒絕了拿破崙的求愛。這讓她後來一度被拿破崙以「危險思想犯」的罪名逐出巴黎，作為報復。

夫人雖因亡夫破產，使她晚年的生活過得相當樸素平淡，法國人仍對她迷人優雅的形象保有好感。因此，在夫人晚年居住的巴黎聖傑曼地區公寓附近，現今還留有一條行人徒步街，叫做「雷卡米埃路」，紀念這位命運坎坷的絕代紅顏。

啟發雨果的世紀名畫：德拉克洛瓦〈自由領導人民〉

浪漫主義出現在十八世紀後期到十九世紀中葉，有別於新古典主義的冷靜與理性，浪漫主義的畫家喜愛表現激情與感性，取材也不限於古典式的題材，可能是當時耳聞目見的社會事件，或是抒發心靈深處的情感、令人敬畏的自然景象等。

浪漫主義崇尚自由、想像、感性，重視內在情感的傳達，強調畫面的動感。它不像古典主義那樣有固定的模式，主要表現為一種追求新奇的思想和態度，作品強烈訴求個人在美感、奇特、情緒上的藝術表現。因此浪漫主義畫派的畫家像是現代的記者，常將歷史事件、驚人的社會事件甚至是特殊的氣象事件，都可以用誇大效果的繪畫手法加以呈現與記錄。

看過《悲慘世界》電影或舞臺劇的人，對於群星高唱〈One Day More!〉（只待明天），革命學生對抗鎮暴軍警，高高舉起自由大旗後壯烈犧牲的那一幕，一定很熟

悉。這個場景構圖經常成為《悲慘世界》海報宣傳的重點，靈感據說就是來自於法國畫家德拉克洛瓦的大作〈自由領導人民〉。

歐仁・德拉克洛瓦（Eugène Delacroix）是法國著名的浪漫主義畫家，出生在法國大革命之後。他的繪畫主題跟當時法國政治不穩定的脈動有關；此外，因為當時的法國擁有非洲與美洲的殖民地，國力擴及全世界，他也常描繪濃厚的異國風情主題，畫中充滿戲劇化的構思創意，大膽破格且技巧出眾。

十九世紀法國作家夏爾・波特萊爾（Charles Baudelaire）形容他為「畫壇的詩人」，他也啟發了印象派竇加（Degas）和立體派畢卡索（Picasso）等藝術大師。

浪漫主義不浪漫？

德拉克洛瓦雖被稱為「浪漫主義畫家」，但他的作品經常描繪暴力、悲劇和破壞的場面，並不是那麼羅曼蒂克喔！事實上，Romanticism 被翻譯成「浪漫主義」，中文聽起來好浪漫、好像粉紅泡泡都要冒出來了，某種程度上也是一種翻譯的謬誤！

浪漫主義這個字詞出現的背景，要從一七四八年的考古新發現說起，當時龐貝古城被重新發現，帶動新古典主義的復甦，引起全歐洲一股追求希臘羅馬古典美的

熱潮。

浪漫主義（Romanticism）是從「Romantic」發展出來的，Roman-tic 的字根是羅馬（Roman、Roma），原義是像羅馬人一樣的，或是「羅馬或是用羅曼語系民族式的」，意指恢復羅馬時代的中世紀文化的復古藝術美學，後來定義才被窄化為「羅馬或羅曼語系民族式激情」，一種對夢想不斷追求和實踐的情懷。由於人們特別喜愛中世紀文學和浪漫文學頌揚的英雄情節，像是「公主與王子從此過著幸福與快樂的生活」，因此當「Romantic」傳到了東方，被翻譯成「羅曼蒂克」；久而久之，就跟浪漫愛情畫上了等號。

浪漫主義最為人所知的影響之一，是它帶來歐洲的民族主義思潮，後來影響到全球，民族主義也成為浪漫藝術和政治哲學的重要題材。所以，德拉克洛瓦的浪漫主義不是歌詠愛情，而是知識分子受到啟蒙運動的理念影響，表達當時經歷法國大革命洗禮後的強烈民族情懷。

〈自由領導人民〉象徵自由、平等、博愛

德拉克洛瓦一生的作品是法國人民的驕傲，著名經典畫作〈自由領導人民〉（一八三〇年）是為了宣揚法國七月革命而畫的作品，描繪抗議的民眾迫使不得民心的國王查理十世退位的場景，現已成為羅浮宮最知名的展覽品之一。

我上小學的時候就看過〈自由領導人民〉這幅畫，印象中是在老爸桌上的英文雜誌《NATIONAL GEOGRAPHIC》看到的！這幅畫當時是法國某銀行的廣告圖。在那個保守的年代，我不知道那是法國名畫，也不懂裸體藝術，只覺得那個女人露點好噁心啊！直到長大後出國念書，在歐洲看到名畫本尊才感受到這幅畫的驚人魅力。第一次在羅浮宮看到〈自由領導人民〉，二百六十公分×三百二十五公分、超有氣勢的真跡，真的好感動。

〈自由領導人民〉創作的背景是拿破崙下臺後，一八三〇年出現的法國七月革命。巴黎中產階級加入大學生和無產階級的革命行列，推翻了復辟的國王查理十世政權。這個光榮的三天革命，讓當時的畫家和作家們熱血澎湃。

德拉克洛瓦本身是國民衛隊的革命成員，當時三十歲出頭的他並沒有參加七月革命，然而他實在很想軋上一角，所以就在畫中將自己畫成自由女神右側的人物，一

個頭帶黑色高帽、手持長槍的青年知識分子，顯示他參與國家政治的決心，以及內心激昂的情緒。

畫中紅、白、藍三色旗幟，匍匐在自由女神腳下，仰臉受傷的青年穿的藍色長衫，以及頭上的紅巾，襯托著畫中的灰色和赭色。協調的色彩與構圖的動態感，讓畫面產生一股激情和眞實感，頌揚了法國人追求自由、平等、博愛的傳統價值。

這幅畫深深地影響了浪漫主義大文豪維克多·雨果，三十年後，他寫出了文學名著《悲慘世界》（一八六二年），正是對德拉克洛瓦畫作的呼應。《悲慘世界》描述的青年革命是一八三二年法國發生的六月暴動，場景設定在七月革命之後的兩年，由巴黎共和黨人起義，反對七月革命之後掌權的王朝。

你可能會好奇，當時的法國人爲什麼一直搞革命？原因很簡單，因爲政治人物都一樣爛啊！拉下了一個昏庸的君主，又來了另一個黃鼠狼，造成民不聊生、人民苦不堪言。當時的法國民衆還沒有參與選舉的權利，只好革命才能換人囉！

六月暴動由貴族青年學生領導，最終在政府軍的鎮壓下失敗。這就是《悲慘世界》中，年輕小戀人珂賽特與貴族青年馬留斯譜出戀曲的時間點。〈自由領導人民〉畫中，自由女神左手邊的小男孩，讓人不免想起《悲慘世界》中小男孩加夫洛許

（Gavroche）的模樣。有人說雨果應該是受到德拉克洛瓦〈自由領導人民〉畫作的啟發，所以在小說中加入了這位勇敢犧牲的小男孩。

雨果創作的《悲慘世界》故事既悲苦又美麗，道出人類與邪惡之間不懈的鬥爭，但人類本性是純潔善良的，經歷苦難的磨練，最終必走向幸福。即使在惡劣的環境中，仍不忘實踐自我理想，這是人類最可貴的一面。無畏險

德拉克洛瓦〈自由領導人民〉，1830 年

阻，仍追隨崇高的心靈，是德拉克洛瓦〈自由領導人民〉的精神，也是大文豪雨果所傳達的人性關懷和最終信仰。

我很喜歡德拉克洛瓦描繪題材的浪漫手法，具有張力的色彩，有點晦暗，卻凸顯出就算生存環境詭譎不明，人類還是應該努力發揮正面能量，引領自己的人生道路。畫中明度最亮的自由女神、參與革命的青年是如此，小男孩加夫洛許的精神更是如此！

後來，〈自由領導人民〉成了一七八九年法國大革命的代表精神「自由、平等、博愛」的代名詞，出現在法國政府一九八〇年推出的紀念郵票上，也曾被印入一九八三年版的一百法郎鈔票，可見它在法國人心中的崇高地位。看到這幅畫，我常有一種被自由鼓舞的心情，身而爲人，就應該要有勇於追求免於恐懼的自由才是。

許多電影都受到德拉克洛瓦這幅畫的啟發，無論是到倫敦旅遊必看的《悲慘世界》舞臺劇、音樂劇，或是《悲慘世界》電影中都有這幅畫高高舉起自由大旗的影子。甚至在二〇一四年的電影《X戰警：未來昔日》中，世界強權領導人在會議室中討論如何捕殺變種時，你也會發現〈自由領導人民〉這幅背景壁畫，導演所暗示的弦外之音，相信明眼人都能懂！

畫中有話，詩畫結合：泰納的超自然美學

在一般人的觀念中常會認為「西畫重寫實，中畫重寫意」，然而十八、十九世紀英國浪漫主義畫家威廉・泰納（Joseph Mallord William Turner）的風景畫，可說是打破這種說法的先驅者，他酷愛深不可測的大自然力量，描繪出山水寫意的意境。

我很喜愛泰納的作品，因為他是西洋畫界中少有的、懂得中國人文寫意畫的知音啊！

事實上，在西洋繪畫史中風景畫的發展，比中國畫的風景畫作晚了許多世紀。

中國早在西元四世紀就有風景畫，而歐洲直到十六世紀才開始出現風景畫。在國畫中，「以景寫意」是文人書畫意境的最高層次。如同人生三大境界：「見山還是山，見水還是水」，中國人文畫的風景寫意境界，寫環境氛圍、寫氣度感受，也寫人生心境。而十六世紀才開始發展的歐洲風景畫以寫實為主，一直到十八世紀出現泰納描寫大自然力量的作品，戲劇化的繪畫表現說明了他也是「以景寫意」的高手！

十八、十九世紀的英國「氣象主播」

每當颱風季節來臨時，我們都會在電視上或者網路上看到氣象記者站在狂風暴雨中報導氣象的畫面。我喜愛攝影的朋友也常說：「颱風前後會出大景！」因此，每當防颱警報一發布，他們就會興奮地扛著器材、無畏風雨地等待捕捉颱風前詭譎的雲彩變化。

然而，在氣象記者與攝影師這兩種職業都還未出現前，颱風來襲前雲彩激動狂奔的表現，只有英國浪漫派風景畫家泰納畫作中，才能感受到。

在泰納大膽的油畫作品〈暴風雪中駛離港口的汽船〉中，以迴旋式構圖，將暴風雪的狂暴力度表現出來。讓人想起颱風發威時的強風與雨勢，深有同感，不禁感嘆：大自然好大的脾氣啊！

據說當時泰納請船長把自己綁在甲板上長達四個小時，體驗暴風雪肆虐對五感官能的衝擊，畫出了震撼與戲劇效果。這場景可不是像電影《鐵達尼號》中，傑克從後面環抱著羅絲，兩人張開雙手，站在船頭吹拂海風，背後還搭配著席琳・狄翁的浪漫歌聲，而是船快要沉的時候，絕命逃生的驚心動魄！因此在看這幅作品時，觀眾似乎感覺到風雪突襲與海浪衝擊，目睹一場狂濤怒吼與強風疾雪的戰役，每個人

的內心深深地被暴風雪的威力打動。

我真心佩服泰納，在那個沒有氣象報導的時代，就這樣勇敢地站在暴風雪中寫生！

泰納為何唯獨鍾情風景畫呢？

以畫暗喻時事

泰納所在的時代是歐洲諸國民族主義初萌、政治風起雲湧的時代，考古大發現、工業革命、法國大革命等事件引爆的浪漫主義思潮，衝擊著當時的文人志士、知識分子、中產

泰納〈暴風雪中駛離港口的汽船〉，1842 年

階級，大家都想抨擊時事。所謂「動盪時代酸民多」，然而真的挑明批評時政，絕對是自找麻煩的危險行為，在現代可能會被肉搜，當時雖然沒有網路，但下場也不會好到哪裡去。所以，用藝術拐彎抹角罵人是許多畫家採取的安全做法。泰納將前輩畫家常用的古代寓言故事，以大自然變動或暴風雨將至的場景，重新詮釋，實際上是用來宣洩內心對時事的評論與不滿。

這個舉動，很像東晉以後開始漸漸流行風景人文畫。因為當時的文人礙於當下的政局動亂，世風日下、人心不古，乾脆歸去來兮，當個隱士。然而，身在窮鄉僻壤，內心又有所不甘，於是用風景畫抒發不得志的心情。

當時歐洲各國對於拿破崙野心勃勃、四處征伐感到威脅，但是許多畫家不想為了言論自由而死，付出慘痛的代價。對歐洲大陸而言，大不列顛群島是個鬼島，身在鬼島英國的泰納對政局絕對是憂心的，但他應該還想多活幾年吧！於是用風景畫來暗喻時勢。

〈暴風雪：漢尼拔率領大軍跨越阿爾卑斯山〉是泰納以風景畫暗諷時事的代表作。該畫以漢尼拔大軍和大象在暴風雪將至前翻越阿爾卑斯山的歷史故事，暗喻拿破崙征戰義大利、建立帝國的野心，將產生前所未有的大騷動。

惝惚的天空與騷動的雲，像是發光的巨大洞穴，風的吼叫、人的呼喊，交織成大自然不安的聲音。畫面色調暗示歐洲在拿破崙的鐵蹄下，將變成一片焦土，反映了當時歐洲人普遍的不安心理。

泰納作品呈現了「詩畫結合」的特質，在其畫作中也常可看到拜倫、濟慈、雪萊詩作與音樂的影子。音樂與畫作的共鳴，妙不可言！

〈暴風雪：漢尼拔率領大軍跨越阿爾卑斯山〉完成於一八一二年，正巧是拿破崙長征俄國戰敗之年，因此每看到這幅畫，我的耳畔就會迴響起同為俄國浪漫時期音樂家柴可夫斯基的

泰納〈暴風雪：漢尼拔率領大軍跨越阿爾卑斯山〉，1812 年

〈一八一二序曲〉。交響樂章中著名的大砲巡禮，呼應畫中巨石險峭、令人感到壓迫，也昭告了拿破崙戰敗後被放逐的命運。

從浪漫派音樂家的交響樂作品來閱讀泰納的畫，常有一種視覺與聽覺同步的感受。交錯的線條、色彩與豐富絢麗的景色，交相奏鳴。例如欣賞〈冰川和阿沃河的源頭〉時，會令人想起捷克浪漫派音樂家史麥塔納的〈我的祖國〉交響詩樂曲，北國冰川自然地景變換的美妙，頓時映入眼簾。

除了狂暴大自然之外，泰納也擅長描繪優美靜謐的城市美景，他筆下的光影、色彩充滿獨特浪漫氛圍！大師認為威尼斯是座魔幻之城，對於日落的倒影，漂浮在潟湖與運河中虛無飄渺的建築物，傾倒不已。他酷愛描寫威尼斯的魔幻魅力，創作出一系列的迷人作品，從〈浪漫的威尼斯〉、〈羅馬景觀〉可看到其作品色彩明快、輕鬆、絢麗的一面。

泰納作品〈雨、蒸汽和速度─西部大鐵路〉呈現了英國工業時代的脈動，也反映大英帝國日不落國的工業強權實力，將大自然的力量與工業發明做了強烈對比。鐵路和高架橋改變了自然景色，火車頭對比前方奔跑的小野兔，象徵速度。此外，他以景喻事，譏諷工業革命後失衡的社會現象。人類因工業進步，生活更舒適，但

由於工業取代人力，造成更多人失業，生活在更艱難的貧窮線下。火車衝破雨與蒸氣的迷霧，震耳欲聾的尖銳聲響造成震撼人心的效果，可說一語雙關！

泰納擅長以暈、塗、刷手法製造流動的氣氛，其著名的金色光，顯現燦爛奪目的風格、近乎抽象的形象，讓同一時期的英國風景畫大師康斯坦伯慨嘆是「金色的幻象」。

〈倫敦議會大廈的大火〉、〈海上日落〉的畫面沐浴在光中，燦放著幻象美的迷魅，但它不平

泰納〈雨、蒸汽和速度—西部大鐵路〉，1844 年

泰納〈倫敦議會大廈的大火〉，1834 年

靜、不和睦，是個情緒激動、耀眼奇偉的世界。神奇的金色想像力，呈現大師酷愛的災難景象投射出烈焰般的光芒。不得不說大師對自然光線的掌握令人佩服，像是位可以對自然力量發號施令的藝術家。

泰納就像是一位卓越的大自然燈光師，打造出浪漫、高超的自然光作品。雖然有人批評過於戲劇化、浪漫、不真實，但我覺得他的作品充滿了想像空間！泰納描繪海相的畫作，往往我想起美國的經典小說《白鯨記》中，捕鯨船船長亞哈追捕大白的驚險過程。漆黑的船身、桅杆上飄揚在狂風怒吼中的旗幟，人們在凶險惡

海上搏鬥的畫面，以及天不怕地不怕、想要征服一切的冒險精神，也好似泰納晚年挑戰創作新風格的處境。巧合的是，泰納去世之年也是赫曼・梅爾維爾發表《白鯨記》的那一年。

泰納是位走在時代前端的藝術家，他之所以被譽為「光的畫家」，起源於諸多印象派的畫家受他啟蒙，推崇他是印象派的先驅。

這位抓得住大自然光線的畫家，一大創舉就是讓油彩呈現出大自然的高透明度。

因為油畫過去的特色是色彩濃厚、扎實，鮮少呈現出清透的光影效果，這使得他雖然早年成名、享有盛名，卻與傳統學院派理念不合遭到抵制；他晚年充滿朦朧美與轉瞬即逝的風格更被形容為「塗鴉災難」。當時批評他的學院派畫家都是躲在室內舒適圈作畫，未曾真正見識過大自然的威力，哪裡知道大自然光線真正的魅力啊！

同樣是表現光影，泰納筆下熱情、戲劇化的調性與印象派平靜安謐的風格，大相逕庭。然而，泰納的實驗精神，對後來印象派、抽象繪畫著實產生了深遠的影響。

倘若你也喜愛大自然壯闊的風景，來到英國國家美術館（National Gallery）時，千萬不要錯過泰納特展區的豐富收藏，他的風景畫絕對是值得一看的聖品。

當米勒遇見小王子：甜蜜的田園交響曲

法國作家及飛行員安托萬・德・聖修伯里在一九四三年出版的小說《小王子》（Le Petit Prince）是全世界最暢銷的書籍之一，迄今全球有二百五十多種語言版本，中文版、英文版、法文版的《小王子》，我都有收藏。《小王子》之所以大受歡迎，因爲它可以是一本童書、一本愛情小書、一本人生哲學書，甚至是用來剖析經濟學的商業管理教材。

《小王子》故事描述一位飛行員迫降在撒哈拉沙漠中，巧遇金髮小王子，發展出一段珍貴的友誼。兩人在沙漠中的對談，挑動每個人內心深層的情感。書中有一段他們談到建立關係的對話，第一次讀到這段話時，我還是十六歲的少女，深受感動。

「……要是你馴服我的話，那我的生命就會出現陽光了。我得學會辨別你的腳

步聲。別人的腳步聲會把我逼回洞穴中，你的腳步聲則像音樂一樣，會把我召出洞穴。

然後，看哪：你看到遠處的麥田了嗎？……你（卻）有一頭金黃閃亮的頭髮。想想看，

如果你把我馴服，那該多好啊！麥穗也是金黃色的，他們會讓我想起你的，而且我

也會喜歡風吹麥穗的聲音……拜託，馴服我啦！」

從此，金黃色麥田對狐狸來說有了新的意涵。當他看到麥田的金黃色，他便得

到快樂。他可以告訴別人，那是小王子的麥田色金髮。即使當離別的腳步接近時，

狐狸說「他會哭」，但他懂得了人生不能因害怕失去而拒絕冒險與嘗試的道理。

狐狸對這一片黃澄澄麥田的想像與愛戀，不禁讓人想起法國最偉大的田園畫家米

勒的黃金麥田。這位自然寫實畫家最愛農家風情，他筆下描繪的田園風光與麥田的

景致，一直是招牌特色。

〈拾穗〉是米勒最膾炙人口的作品。畫中，金黃色的陽光灑在麥田上，三名農婦

寬闊結實的體格，在彎腰撿拾麥穗的從容動作中，呈現了一種安定簡樸的純樸美感。

看到畫面裡的金黃色麥堆，讓我不斷地回想起小王子的金髮，而米勒的畫描繪農夫

與大地之母之間的連結，如同狐狸對小王子的愛戀與信賴。

米勒的許多作品，例如〈晚禱〉與〈豐收休息時〉都是藉由麥田描繪法國鄉村

米勒〈拾穗〉，1857 年

米勒〈晚禱〉，1857－1859 年

動人的田園生活。他透過金色麥田描繪的人生哲學與下層農民貧苦的生活，反應了對農民的人道關懷。因此諾貝爾文學獎得主羅曼‧羅蘭在《米勒傳》指出：「米勒，這位將全部精神灌注於永恆的意義，勝過剎那的古典大師。從來就沒有一位畫家像他這般將萬物所歸的大地，給予如此雄壯又偉大的感覺與表現。」

超級「米粉」梵谷

米勒熱愛描繪自然主題，喜歡在戶外寫生，啟發了許多後輩，例如巴比松派畫家、印象派畫家等。楓丹白露近郊的巴比松村，後來變成了著名的畫家村，當地還有米勒故居博物館，吸引許多藝術愛好者前來朝聖。我在二○一九年造訪過這座博物館，當時的館長是一位畫商，曾經來過臺灣，當我們聊起米勒熱愛自然的美學時，彷彿一同沉醉在米勒大師甜蜜的田園交響曲中。

梵谷也深受米勒的作品感動，可說是米勒的超級大粉絲！當梵谷開始學習繪畫時，就是先以米勒的作品為範本，不斷模擬。米勒的〈晚禱〉，正是他早期未接受正式藝術訓練的臨摹素描練習。

米勒是梵谷的心靈導師，深受癲癇與憂鬱症之苦的梵谷，即使在人生的末期，

仍請弟弟西奧寄米勒的畫帖給他，完成了一系列重新詮釋米勒經典的作品，包括〈午睡〉。

米勒與梵谷的〈午睡〉畫作都呈現了在充滿金色陽光的午後，辛勤工作的農夫農婦們，疲倦小憩的閒適。米勒〈午睡〉的金黃草堆飄散自然樸實的麥香味，蘊含農民的生命力；梵谷的〈午睡〉則以慣常的強烈筆觸畫出豔黃的陽光，色彩濃烈厚實。他以輕快的線條勾勒蓬鬆的麥草堆，讓人好想撲上去躺一躺喔！

看著金黃色的麥田，我

米勒〈午睡〉，1866 年

不禁想起《小王子》裡狐狸說的：「唯有用心才能辨識事物的價值，光憑肉眼是看不到事物的精髓。」

英國搖滾男神之一史汀（Sting）被譽為「音樂詩人」，他有一首歌〈Fields Of Gold〉，其敏銳而迷人的歌詞，也常讓我聯想到米勒、梵谷畫中的黃金稻穗，以及狐狸看到金黃稻浪搖曳時憶起小王子的心情，一股熟悉的感覺油然而生。

梵谷〈午睡〉，1890 年

點描大師秀拉的光點方程式

如果你去過專門收藏印象派作品的巴黎奧賽美術館，一定看過某些畫作是由許多彩色的點點完成的；某段時期，「點描法」在巴黎畫界成為熱門的繪畫技法，許多知名的印象派畫家都曾嘗試用這種方式作畫。

點描派（Pointillism）又稱新印象主義，也叫分色主義，是一種只用四原色來作畫，用彩點堆砌、創造整體形象的油畫繪畫法，創始人是秀拉（Georges Pierre Seurat）和希涅克（Signac），這個名稱源自於一八八〇年代藝評家對他們繪畫的諷刺，像是不會畫畫的小孩般，用點點的方式來塗色。

秀拉是少數堅持用點描法描繪光線與色彩的印象派畫家，每次看他的畫，都有一種眼睛被光照得張不開的錯覺。

秀拉〈大碗島的星期天下午〉，1884－1886年

秀拉有一幅大家再熟悉不過的名作，是珍藏在美國芝加哥藝術博物館的〈大碗島的星期天下午〉。大碗島位在巴黎郊外的塞納河畔，這幅畫作描繪某個晴朗的週日下午，年輕小資族在河濱的樹林間度過愉快時光的情景。畫面中的四十個人在秀拉慎密的水平垂直構圖中，呈現出寧靜的秩序之美。近景是遛猴子的高級妓女與男伴、穿「吊嘎」抽著菸斗的藍領大叔，中景是正在散步、釣魚、野餐的中產階級家庭與仕女，樹下撐傘晒太陽的老人與戴帽子的護士，河裡划船的娛樂活動，都讓人充分感受到當時中產階級的小確幸。

〈大碗島的星期天下午〉是「點描派」最經典的代表作。三原色光點的視覺魔術，讓觀眾的視網膜主動做視覺調色！

我很喜歡秀拉在畫中以純色乾淨的畫點所構成的畫面，呈現大太陽下波光粼粼、陽光閃耀的光色。在那個沒有電腦繪圖的時代，秀拉高度的耐心著實令人讚嘆，因爲要用同樣大小的點點完成這幅大小約二百零七點六公分×三百零八公分超大面積的作品，而且點的大小筆觸一致，可是相當磨人啊！

秀拉生性害羞，是畫界的慢郎中，因爲他完成每幅畫大概都要花一年以上的時間！所幸，他的家境不錯，不需要爲五斗米折腰，可以慢工出細活，氣定神閒地完成這些創作。

追求畫面的平衡與幾何空間秩序

秀拉可說是深諳光譜原理的光色運算師，開啟了現代彩色學的大門。他以紅、黃、藍三原色爲基礎，透過對比色（藍vs.橙、黃vs.紫、紅vs.綠）互補的方法，將細小色點畫在畫布上，減少顏料在調色盤上混色後，色彩亮度降低的缺點，精確地掌握色彩與光線的明亮度。這樣一來，可以真實呈現人的眼睛看到光線下的自然色變化，

不會因爲顏料在調色盤中混合而失眞，完整掌握視覺眞實感的色彩明度與彩度。

有科學腦的秀拉極度迷戀色彩學說，他經過精準的精密計算，以畫面的大小比例，決定色點的大小、長短與密度，實驗如何描繪不同天色光線的氛圍。其細膩繽紛的小點，與莫內「浪漫印象主義」富有情感色彩、瀟灑生動的筆觸，或是梵谷狂野、血脈賁張地拍打畫布，以及塞尚的理性色塊截然不同。

秀拉喜愛實驗在不同時段的光線中，室內、室外光色的表現。在〈馬戲團〉中，秀拉實驗了夜晚光線的效果。在露天煤氣燈光下，以藍色與紫色的冷色調爲主，橘色與黃色作爲補色光點，圍繞於小丑、雜技團員與觀眾周邊，形成半昏半暗的鬼魅神祕色調，勾勒出馬戲團大膽誘人的奇幻繽紛世界。

秀拉另一幅名作〈騷動舞〉則呈現室內的強力照射燈下，舞者們在過亮的蘋果光下，爆發出歡樂的戲劇張力。跳康康舞的舞者們手上揚、

秀拉〈騷動舞〉，1889－1890年

腳高舉、嘴角洋溢著微笑，身上緊密排列了紅、白亮色爲基調的光點，以紫色爲主

的小點襯托暗處背景，充分表現出巴黎夜生活的喧囂氣氛。

有人認爲秀拉的畫輪廓生硬，樸拙味道濃厚。其實秀拉與塞尚一樣，追求畫面的

平衡與幾何空間秩序，簡化的畫面與構圖單純，更能凸顯色點的效果。例如〈騷動舞〉

中，舞者高舉的腿部構圖呈現訓練有素

的平行線條，他們的腳尖高度在畫面之

上，連成一條直線！神奇的是，看似嚴

謹的藝術畫面，卻又呈現出優美抒情的

動感。

初看秀拉的畫常好像在做視力測驗

一樣，跳躍在視網膜上的色點，讓人產

生一種光色閃爍下視覺昏眩的感覺。仔

細端詳他的作品，近看、遠看，才會發

現畫中的色彩魔力與巧思。例如〈貝辛

港的星期天〉與〈格蘭弗林的運河〉實

秀拉〈貝辛港的星期天〉，1888年

驗了水面光色的效果：平行線的桅杆、豔陽水岸，魅力波光。秀拉準確分布色點，客觀理性地組成畫面，現在大概只有 AI 才有如此耐心地完成這樣的作品吧！

同樣不可思議的畫作，還有〈擦粉的女人〉，畫中女模特兒就是秀拉的愛人，馬德萊娜。整張畫以粉撲為中心，飛彈出來的蜜粉飛散在空中，有種剎那時空凝結的感覺。粉嫩色調的畫面浮現出一種清新、輕淡、令人愉悅的氣氛。

為了凸顯蜜粉飛散在空中的顆粒感與光度，秀拉採取慣用的簡單空間分割畫面。畫中有許多不順暢的線條，例如高舉的右手動作有點僵化，多半是為了整體構圖的平衡。許多人

秀拉〈擦粉的女人〉，1888－1890 年

評論畫中模特兒不像法國女人般優雅，甚至有人覺得秀拉是在諷刺、故意醜化該女子。但是，我個人倒覺得，這個女人其實滿有法國味呢！如果看過莫泊桑的短篇小說《脂肪球》會發現，〈擦粉的女人〉活脫脫是小說中的女主角翻版：身材豐腴、有點俗麗的味道。羅特列克畫筆下的女人，也有這樣的氣質。

點描法最適合表現自然光下水岸邊的戶外景致，無論是豔陽下的波光點影，或是迷霧光色下的陰霾水波，都是秀拉最擅長描繪的主題。我在秀拉的許多作品中，感受到眼睛在不同光線的視覺畫面和感受，而非只是在

秀拉〈阿尼埃爾的浴場〉，1884 年

看一幅畫而已。在夏日海邊的大太陽下，你是否常常會感覺到光線太強，好像快要眼冒金星了？〈阿尼埃爾的浴場〉就讓我有這樣的感覺。畫中細膩的點狀筆觸，使景物沉浸在豔陽下的一片神祕光海中，對比略帶古拙的圖像，有一種抒情的違和感。

秀拉的點描法擅長抓住天空迷霧瀰漫下的陰霾霧氣，那種帶點晦暗的水氣和光線，常令我想起臺灣北海岸的雨季海景。〈霍克角，格蘭坎普〉裡，細小的光點筆觸躍動在畫布上，藍、灰色調的海平面，土色色調的奇石岩岸，透露出一股帶點蕭瑟孤寂的陰霾和神祕感！

秀拉點描法的奧妙之處就在於，無論是在豔陽下，或是迷霧中，他的光點之舞可以呈現不同天候下水岸的千姿百態，這就是點描大師的魅力所在。

秀拉〈霍克角，格蘭坎普〉，1885 年

顛覆文藝復興的發明：塞尚的反透視法

我熱愛卡通《櫻桃小丸子》，它的內容無厘頭、生動、詼諧，充滿小朋友看世界的角度，例如把教室的桌子繪成「下小上大」，完全顛覆正確透視法的表現形式。

作者櫻桃子為什麼要這樣畫？因為這就是小孩子視角眼中的世界，也是他們觀察周環境的方式，想要把所有觀察到的細節都清楚呈現在畫面上。看到塞尚的畫，我才驚覺到，原來小丸子卡通的透視畫法，很適合拿來解釋現代藝術之父塞尚所創的「反透視法」。

什麼叫做反透視法？請想像小丸子一家人用晚餐的畫面。整個桌子好像掛在牆壁上，桌上菜餚清楚地攤在畫面上，靠近姊姊與小丸子的那兩盤菜，與中間的正圓盤菜餚，根本是用不同視角畫出來的，觀眾也好像繞著桌子看了一圈。

塞尚最愛畫的〈靜物〉蘋果系列，有著與卡通小丸子類似的「反透視」效果，

中央上方橘子盤是側仰面，下方蘋果盤的角度幾乎正對觀眾，瓷罐、白色桌布和桌子的構圖位置，分別以不同視角表現。有點像互動式畫面，每一個物件類似獨立的模特兒，都可以是畫面中的主角。比方說觀察橘子盤，其視角不會讓人覺得它像是構圖中的配角；同樣地，如果你將視覺焦點移到蘋果、水果盤和瓷罐上，每個物件的主角效果都一樣。此構圖法強調、突顯各個物件的視覺，讓每個局部畫

塞尚〈蘋果和柳橙的靜物〉，約 1899 年

面都像是獨立小品，最後再根據整體圖面的大小結構平衡，調整一下靜物的位置與顏色。

塞尚並不想刻意畫出「逼真」效果，而想表現物體的動態結構、相互關係和色彩。他創造的空間構圖與色彩，具有強烈的視覺引導作用。例如〈靜物〉中反透視法的構圖，讓觀眾的目光馬上被吸引到白桌布上發光的橘子和蘋果，這正是他最想營造、有抽象意涵的視覺焦點。

為什麼塞尚要畫這樣不合常理的畫面角度？我認為他想抓住動態的時間軸，呈現四度空間的概念。

「反透視法」顛覆文藝復興之後以線性透視法畫3D空間的技巧。因為傳統透視法只能畫出固定時刻、單一視角的畫面，它加入了時間因素，記錄你觀察某個事物這段時間中所有的印象，再將視線聚焦移動的每個影像疊合在同一張2D平面畫上，就是要抓住腦海中最深的印象與感受！所以被描繪的人物並非靜態，好像直接向觀賞者走來一樣。

立體派後來就是根據塞尚「反透視法」的理論，才逐步發展出來的！在立體派畫家畢卡索的作品中，經常將女人不同時間的所有情緒變化疊合成一張畫，表達出一

個完整的女人及個性。而他筆下的「立體派」女人，情緒如此多變，是因爲畢卡索實在太花心了，常把愛吃醋的女友弄到發瘋抓狂！塞尙則經常利用靜物畫來實驗「反透視法」，畫了滿滿的蘋果。

你可能好奇，塞尙爲什麼那麼愛畫蘋果？絕對不是因爲塞尙像亞當夏娃一樣偷嚐禁果，也不是因爲他是「果粉」，早已預測到百年後會出現大紅大紫的蘋果產品。

塞尙喜愛畫蘋果的緣由，據說與十九世紀法國最重要的作家之一左拉有關。

左拉是塞尙青少年時代的好友，中學時期，因爲父親工作遷移，左拉轉學到普羅旺斯地區的艾克斯。轉學生不免會受到同學的冷落和排擠，塞尙主動與左拉說話，竟被同學圍毆毒打。隔天，左拉送給塞尙一個大蘋果，兩人的友誼從此展開。

塞尙、左拉與另一位同學，組成「小文青三劍客」，他們一起作詩、討論文學作品，假日踏遍山野、河邊各個角落。後來左拉回到巴黎，成爲重要的新銳文學家，塞尙也來到巴黎，他們經常與許多畫家、文學家、音樂家一起討論現代藝術的新發展，一起喝酒會令人頭昏眼花、產生幻覺的迷幻苦艾酒。

但在一八八六年，兩人長達三十四年的友情竟然生變，甚至走上決裂之路！導火線是左拉寫了一部虛構小說《傑作》，隱喩塞尙爲主角，故事描述一位失敗

畫家的經歷，並直言不認同，並訕笑他的反透視法理論。兩人斷絕來往後，傷心的塞尚也離開巴黎這個花花世界，回到故鄉。

與左拉的情誼破滅，應該是大師一輩子的痛，從此變成孤僻宅男。自此之後，他也畫出無數蘋果靜物畫作。塞尚曾經說過：「我所描繪的蘋果，是有特殊意義的。」

塞尚絕少跟家人以外的人接觸，不囉嗦、不會抱怨的靜物、故鄉風景，成為他繪畫的對象。他也更專注於創新實驗「反透視法」，進而催生不朽的立體畫派，影響了近代繪畫、雕刻和建築的發展。

「反透視法」對於現代藝術的影響，可說是無遠弗屆。塞尚在繪畫中加入時間的因子，畫面呈現的「同時光景」，就是現代科技片最愛拍攝的主題：四度空間、時空旅行、回到未來、五維向度等。例如二○一四年奧斯卡影帝馬修·麥康納主演的科幻電影《星際效應》中，最勁爆的就是黑洞理論的特效模型，呈現了「五維時空」、「同時光景」的概念，令人嘆為觀止。導演克里斯多夫·諾蘭在電影中描述男主角庫柏在黑洞的五次元時空（三度空間＋時間＋重力）中，跨越時空，從未來傳遞摩斯密碼訊息給女兒莫非，說明了愛因斯坦相對論中的「同時相對性」、「四維時空」、「彎曲時空」等概念，也造成了相當大的震撼！

這些話題，都讓我想起塞尚在十九世紀末引領的創新思維。當一九〇五年愛因斯坦發表《相對論》的「同時性」時，呼應了這種立體主義的創新主張。這個科學發現讓立體主義想表現物體瞬間運動的「同時光景」可能性，真正地被合理論述；塞尚提出「反透視法」的立體主義對藝術界造成如同《相對論》一樣的震撼，可說是藝術界的「十九世紀克里斯多夫・諾蘭」。

塞尚的立體主義一直想用 2D 畫作表現出物體動態的「同時光景」可能性，就是加入時空的變化，讓 2D 畫作表現出 4D 空間的感受。一八八〇年代，塞尚回到故鄉後開始描繪聖維克多山和鄉村風景，他研究自然的結構特質，發現傳統的單點透視畫法只能抓住剎那間的一秒，無法真實呈現三度空間的自然事物，因為在真實世界，時間一直在改變環境和光影色彩，甚至畫家只要稍微向左或向右移動，便會改變視野與構圖。

塞尚的動態透視法，很類似中國山水卷軸畫的動態透視哲學。

中國的山水人文畫，強調寫意，其實是融入時空流動的哲理。無論是垂直或是水平畫幅，時光的流動也會隨觀者移動。無論是〈清明上河圖〉或是黃公望〈富春山居圖〉，觀看中國山水畫都是以卷軸展開的幅面，體驗當下框出來的畫面意境，而且是可

變動的。國畫的橫幅是從右邊往左邊展開欣賞，代表著從過去到未來的時空變化。人的眼睛看東西就好像看電影般，視線焦點一直在改變，而連環畫式卷軸展開的幅面，如同膠卷底片定格的一格、一格畫面。

仔細研究塞尚的〈林中的亂石〉，幾何形狀直角平面構成岩石群，色彩面按奇石的量體結構交疊，讓人聯想到「南宋四家」之一夏圭，擅長的「大斧劈皴」法。

夏圭在〈溪山清遠圖〉中用乾筆帶水斧劈皴表現山石的剛硬。〈溪山清遠圖〉的山石皴紋與〈林中的亂石〉的簡潔幾何形態，表現出山上、石間奇松（樹）挺拔，怪石嶙峋，有異曲同工之妙。而〈溪山清遠圖〉的完整長軸動態透視，更呈現空間構圖的「數學秩序」，美不勝收！

塞尚〈林中的亂石〉，1893 年

塞尚所在的時代，西歐畫家已受到東方藝術與日本浮世繪的影響，因此塞尚的動態透視與國畫的動態透視哲學不謀而合，我相信絕非巧合。

關於立體主義，塞尚有句撼動藝術界的名言：「自然界由圓柱體、球體及圓錐體所構成。」大師崇尚數學秩序，因為他對於當時印象派的其他畫家們，逐漸陷入光影炫技的完美藝術迷思，感到憂慮。他想找回失去的秩序感與平衡感，將複雜的宇宙還原成單純的幾何平面。

塞尚的立體構圖，將自然物體還原為圓錐、球體、圓柱。從〈聖維克多山和加爾達訥附近的小村莊〉，可看到山與鄉村田園景色，以幾何圖形與平面加以簡化解構，再組合成原自然形體。他解讀了當時革命性的色彩學，並將色彩簡化成光線面，構成物體簡潔輪廓，描繪從不同視點會出現不同畫面

夏圭〈溪山清遠圖〉，大約 13 世紀

變化的情境。大家有沒有發現，畫面簡化的顏色粒子，是不是與《星際效應》中庫柏被困在黑洞「五維時空」的光色粒子的顏色很像？

有建築感的地景式畫風

塞尚是建築人最喜歡的現代畫家之一，因為他的立體幾何主張，開啟了現代藝術之窗，引領現代建築拋開古典，進入新的抽象建築路線。

塞尚的畫面空間有濃烈的地景建築味，每次看到錯落有致、具建築味的地景空間架

塞尚〈聖維克多山和加爾達訥附近的小村莊〉，1886年

構，就會讓我想起〈馬賽港灣〉、〈聖維克多山和加爾達訥附近的小村莊〉裡的鄉村住宅景色。造訪馬祖的芹壁、津沙傳統聚落中的建築，當地的幾何量體與地景融合為一，就讓我感受到很有塞尚筆下地景建築的空間畫面！

塞尚地景式建築的畫作風格，讓他成為許多建築人最愛的現代畫家，在許多著名現代建築中都可看到受大師啟發的蛛絲馬跡。我認為很多現代建築大師，多少都受到塞尚藝術觀點的影響，例如知名的後現代主義及解構主義建築大師法蘭克‧蓋瑞（Frank O. Gehry），他於二十一世紀在巴黎設計完成的路易威登基金會，就是一個例子。

巴黎的路易威登基金會是一棟現代藝術中心，於二〇一四年十月盛大開幕，是LVMH集團捐給巴黎市民的現代藝術中心。其設計概念是「一片玻璃組成的雲彩」，利用玻璃量體的不規則外觀，像是巴黎十九世紀中期的玻璃構造建築，向巴黎大皇宮的玻璃技法致敬。其造型以類似冰山又像玻璃方舟的解構建築風格，隱身在巴黎近郊的布洛涅森林之中。

該建築物的玻璃雲造型被幾何立體解構，流線型外觀由圓錐、球體、圓柱解構後組合，就像雲朵在空中漂浮移動的「同時光景」。這個基金會的造型讓我想到塞

尚的〈聖維多利亞山與黑堡〉，以「建築式圖畫」構圖，使建築量體與地景合而為一。

法蘭克·蓋瑞是獲得一九八九年建築普利茲克獎、設計西班牙畢爾包古根漢美術館的建築大師，他的許多知名計畫的設計草圖，利用解構主義展現出的建築動態感，正是二十一世紀「同時光景」的表現，很有塞尚畫作的味道。

直到現今，塞尚的立體主義，在現代藝術所引發的「黑洞效應」仍在無限引爆中。以建築人的眼光來看，塞尚具有超越時空的創新思維，不愧是藝術大師畢卡索與馬諦斯口中敬稱為「父親」的現代藝術之父啊！

魔力畫家梵谷的不朽之作：〈星空〉

我記得第一次在羅浮宮與奧賽美術館看到梵谷真跡時，大概每看二十到三十分鐘，就覺得需要休息一下。同行友人問我：「妳不舒服嗎？」我說：「不是，我太興奮了！」

我承認，每次看梵谷的畫時都覺得血脈賁張。看著他一筆一筆用蘆葦筆桿畫出來的筆觸，可以感受到梵谷投注在畫布上的澎湃情感。

梵谷是我覺得最需要看真跡的畫家之一，便宜的複製圖片，因為經常會使他的畫作看起來粗糙，可能還令人厭倦。如果你到荷蘭阿姆斯特丹的梵谷美術館，面對整個牆面上黃澄澄一大片的強烈色彩，完全可以感受到他在南法阿羅戶外寫生時嚴重中暑，仍然畫出內心亢奮情緒的感覺。這也是我覺得最刺激的賞畫經驗之一，要努力壓抑內心翻騰的情緒，否則真的會腦充血啊！

我喜歡看梵谷的畫，它讓我有一種「一吐為快」的舒暢感。他的畫作風格猶如他所嚮往的日本文化中的「物哀」之美，類似武士道精神，以櫻花綻放般的燦爛極致之姿出現，然後戲劇化的凋零死亡。也因為大師的畫是生命極致的展現，才能如此感動世人！

《梵谷傳》裡有一句我很喜歡的話，左拉說：「只有精神上的弱者，才會為了來生幸福的諾言，忍受此生的悲苦。」這是一種「活在當下」的人生哲學，也點出了梵谷的心境。用這句話描述梵谷的經歷，再適合不過。究竟要乖乖聽醫生的話，壓抑自己的作畫欲望，苟活於藥物治療與無趣的殘餘人生中？還是違反醫囑，冒著癲癇症每三個月發作一次的風險，在烈日下、在畫室、在醫院中狂熱地作畫，盡力地活在當下，完成自己最想做的事？

梵谷選擇的是後者。

面對自己最大恐懼，仍勇於追求夢想，才是真正的勇敢。我覺得梵谷絕對是個精神上的強者！

當梵谷的靈感瞬間泉湧時，他一股腦地把所有澎湃的熱情都傾倒在畫布上。

梵谷似乎預知到自己來日不多，在生命接近尾聲的最後兩年，他把自己來到人

梵谷〈鳶尾花〉，1889 年

世間走一遭的價值，藉由畫筆淋漓盡致地發揮出來！

梵谷是心理學界經常拿來研究的對象，討論著梵谷到底是自閉症、躁鬱症還是亞斯伯格症患者，才會畫出情感這麼強烈的畫作？他的畫或許有孤獨感，但絕對不是心智瘋狂之作，而是有著不屈不撓地與生命搏鬥的神奇力量。

希臘哲人亞里斯多德曾說過：「沒有一個精妙的靈魂沒有瘋狂的成分」，用這句話來形容梵谷，真是再貼切不過了！欣賞他的畫作時，請摒除既有定見，單純冷靜地欣賞他的〈向日葵〉、〈鳶尾花〉、〈阿爾城附近的絲柏樹風景〉、〈麥田群鴉〉，看他如何以大膽鬆散的筆觸與明亮

的色感，傳達藝術家的終極熱情，你會感動於從畫中所感受到的旺盛生命力。

星空下的魔幻力量

我很喜歡梵谷，但不喜歡用苦悶的心情來看待他的畫。後人總從不安的情緒來解讀梵谷，認為他畫中的感性超越理性。然而，我總覺得這種解讀實在是太簡化了！

倘若梵谷的名作僅為精神耗弱的創作，又怎能受到世人喜愛如此之久且歷久彌新呢？

讓我們撇開對梵谷「脆弱的精神幻象」的成見，單純只從筆觸、色調與創作時機來欣賞，我覺得梵谷的星空系列畫作完美詮釋月暈的神奇魅力，不見悲苦味，帶有一股浪漫的甘甜感。

無論梵谷是否瘋癲，他的魅力與故事，不斷地給予許多藝術家創作的靈感。美國歌手唐・麥克林（Don McLean）在一九七一年就創作了膾炙人口的〈梵谷之歌〉，寫出了他對梵谷的感受與崇拜。這首歌的歌詞「Starry, Starry Night」讓人想起梵谷知名的〈星夜〉畫作，漫天的星斗，如渦輪般線條的捲雲，也成為世人對於梵谷的代表印象之一。

梵谷筆下的月亮具有眩人的光彩，在〈星夜〉的構圖中，藍色夜空占據畫面的三分之二，俯瞰著沉睡在深夜裡的聖雷米小鎮。雲彩像漩渦一般捲曲著，從左向右旋轉，

梵谷〈星夜〉，1889 年

越捲越高，使畫面有一股動感。

閃爍的十一顆星星浮現夜空中，彎月產生了月暈效果，隨著閃爍的光芒越來越大，變成如太陽般發出強烈光芒的滿月，勾勒出屬於歐洲夏季夜空的藍寶石色彩。

梵谷當時看到了什麼？

我總覺得梵谷在星空下的林野間寫生時，曾因英仙座流星雨受到感動。每年八月十二日是英仙座流星雨的季節，宇宙殞石幻化成燦爛星斗，如煙花滿天飛舞！梵谷的星空系列畫作半多在一八八八―一八九〇年的夏季前後創作完成，半夜偷偷溜出病院

的他，可能正好遇見了流星雨吧！

梵谷一生渴求愛情，他在〈星夜〉中，是不是想說什麼？是不是受到「月暈」（Moonstruck）魔力的影響呢？在英文中，「Moonstruck」這個字的意思是情緒好像受到月亮影響，例如：心理情緒失衡、浪漫感傷、迷失在幻想或遐想中。因此我的意思，絕對不是說梵谷好像西洋傳說中的狼人，遇到月圓就變身喔！

在八月英仙座流星雨出現的季節，碰巧是農曆七夕期間，牛郎織女在夜空訴說著對愛的渴望。誰知道，梵谷作畫時是不是也因為月圓與流星雨而「發暈」呢？

在我的眼中，流星雨絢麗殞落的美感，正如梵谷的一生與愛情。在情場中屢敗的他，唯有在畫中才能追求他渴求愛情的 Bitter sweet，而星空似乎也鼓舞著渴求愛又怕受傷的人，勇敢追愛吧！

梵谷許多作品都有經典的月暈魔力印象。場景在南法阿爾的〈夜晚露天咖啡座〉，代表著很法國、七夕魅力星空，讓人回想起邂逅戀人的那個露天咖啡座，或是男孩送花給女孩的浪漫夜晚。

畫中不同層次的藍寶石夜空中，群星閃爍宛如朵朵燦爛的燈花。煤氣燈照耀下的橘黃色蓬子與深藍色的星空交織成互補色的畫面，明亮絢麗。室內明亮的燈光灑在屋外鵝卵石廣場上，氣氛溫馨恬靜，咖啡館內外空間結成一個大月暈。這甜蜜的星空下畫面可以是法國的任何街角，也可能是你心中跨越時空限制的所在。

梵谷〈夜晚露天咖啡座〉，1888 年

〈隆河上的星夜〉呈現了夜景倒映在河面，燈光閃爍的搖曳美景。梵谷用短筆觸把滿天星斗畫得如燃燒的燈火，散發著燦爛光芒；藍和橘黃色交錯，畫出晃動的螺旋水光。水光連著夜空，調和了綠與藍綠、綠藍的色調，有一種魅惑之美。遠景深廣的河上風光，襯托近景渺小的人與船。定點閃爍的星光，對照左右搖曳的燈光，天空的靜謐跟水波的搖動，展現出星夜的嫵

梵谷〈隆河上的星夜〉，1888 年

媚。這個畫面有沒有讓你想起跟某位愛戀之人曾在水岸漫步的浪漫回憶？

梵谷自己曾描述〈星空下的絲柏路〉是浪漫的，充滿「普羅旺斯」的氛圍。一彎極細的新月，從地球陰影中探出頭；一顆極亮的星星帶著黃綠色柔光，出現在雲朵圍繞的青色夜空中。道路兩側的黃色甘蔗樹夾道，藍色丘巒位在遙遠的地平線上，點綴著橘色燈光的小旅店，與一株高大的絲柏樹；一輛馬車與兩個行人，正在月夜迷人的鄉間漫步。而星光與月色鋪陳出漩渦般的天空，道路銀白像是 Milky way，完全是流星雨星空的視覺殘影啊！即使這是大師的精神幻覺，卻也是他在月暈魔力下的眞情流露，你說，怎能不愛梵谷呢？

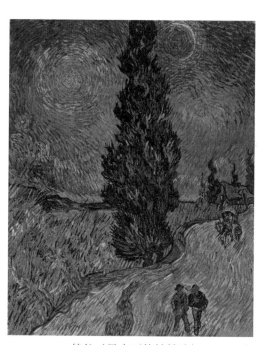

梵谷〈星空下的絲柏路〉，1890 年

放逐自我的野獸派畫家：高更

十九世紀開始，完美藝術陷入炫技了的迷思，印象派為了尋求突破，試圖以新的繪畫形式捕捉光影。然而，才不過十年光景，印象派的光影視覺效果也深陷流於形式的泥淖，因此被稱為「後印象派的現代藝術鐵三角」的梵谷、塞尚與高更，試圖從藝術停滯的枷鎖中衝出重圍。這三位大師在人類藝術發展與人文哲思的關鍵時刻，扮演了起承轉合的重要角色。

梵谷追求藝術喪失的力量與熱情，塞尚想找回失去的秩序感與平衡感，高更想從簡單直率中提升藝術哲學性與象徵性，雖然當時成為笑柄，但其瘋狂想法，卻引領了二十、二十一世紀的藝術界發展。

《月亮和六便士》靈感來源

二十世紀初，英國著名劇作家和小說家毛姆的小說《月亮和六便士》，據說創作靈感就是來自於保羅·高更的一生。故事描述一個中年的英國股票經紀人，突然扔下妻子和孩子，追尋藝術家夢想的心靈掙扎。雖然小說並不完全與事實相符，但書中暗喻現代人困惑於精神追求與物質之間的兩難抉擇，正是高更的困境。

書中一段耐人尋味的名句：「月亮與六便士都是澄黃色的圓形。前者聖潔高貴，後者是最不起眼的硬幣。然而，月亮雖然美麗卻不能像六便士一樣，最起碼能買到一個麵包。理想與現實，夢想與生活，何者的價值高貴？」以藝術創造（＝月亮）與世俗物質文明（六便士＝金錢）為對比，可說是提出了一個大哉問：精神與麵包，何者重要？高更的答案顯然是精神的富足。然而，跟我們大多數人一樣，高更的一生可能是相當迷惘的。

高更是梵谷著名的「割耳事件」的男主角之一，非常具爭議性。他出生於巴黎，三歲隨父母到祕魯利馬住了幾年，青少年時逃家當過船員、在印度服兵役，回到巴黎後成為高薪的股票經紀人。在人生最顛峰的黃金時刻，他卻拋妻棄子，遠渡重洋，

跑去布列塔尼、大溪地作畫流浪。

這位當時三十四歲的人生勝利組，或許困惑於自己的人生在既有的社會框架之下，就只能這樣了嗎？脫掉文明外衣，到底他想逃避世紀末的不安，還是中年危機的恐慌？

高更看到歐洲累積的巧思與知識，已經剝奪人類最大的天賦：直接表達感情力量與強度的方法。他在大溪地創作所激發的樸素主義，對現代藝術運動崛起有深遠影響，可能更甚於梵谷的表現主義與塞尚的立體派。例如：野獸派馬諦斯強烈的色彩與立體派畢卡索的非洲原始風格，都受到高更的啟發。

在當時歐洲殖民地不斷擴張的趨勢下，高更看到原始藝術的率直純真性，讓他試圖從「返璞歸真」中，找出另一條突破完美藝術技藝的新道路。

他遠赴遙遠的大溪地，還娶了一名嫩妻，希望身體力行，從親身經驗中找到新的藝術靈感。

高更早期詮釋的原始藝術風格，帶著強烈的野蠻性、神祕學與肉慾感。以〈死亡幽靈在注視〉為例，描繪年輕的大溪地妻子某日被神祕事件嚇到，露出驚恐的奇特表情與姿態。畫面背景上方有一個身著黑衣的精靈與化為花朵的燐光，妻子的肢體動作相當性感，但這僅是高更表象形式的原始模仿。

到了晚年，自殺未遂的高更似乎看透了人生。在心境平靜之下，他的畫筆所表

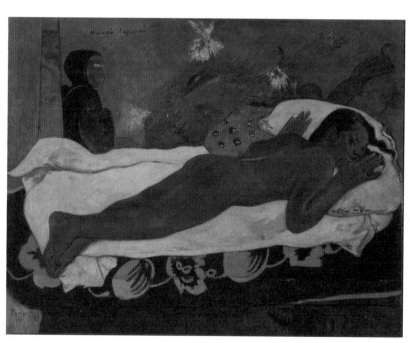

高更〈死亡幽靈在注視〉，1892 年

現的不再只是原始野性，而是大溪地姑娘純真美麗的儀態。〈兩個大溪地女人〉就是一幅既美麗又動人的作品，抓住了女性的魅力，展現當地女性的古典沉靜氣質、純真與自然之美。手持花籃的少女略微傾斜的面容，小麥色的健康裸體，洋溢著無聲的甜蜜。畫中純潔無瑕的女性形象，象徵原始幸福與生命力，似乎也顯出一輩子鄙夷女性的高更，強烈沙文主義開始轉變，出現尊重的態度。

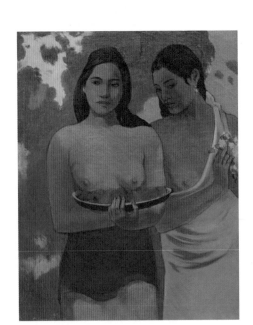

高更〈兩個大溪地女人〉，1899 年

連結西方文明與原始文化的風格

高更十七歲當上船員，遊歷過巴西、巴拿馬、大洋洲、東地中海和北極圈，因為豐富多元的生活經歷，讓他具有淵博的知識。從埃及到波斯，從柬埔寨到東方，他經常在畫作中企圖展現連結西方文明與原始文化的意義。隨著年齡增長與性格轉變，高更畫作中融合文化的現代性與象徵性更加渾然天成。

我很喜歡〈白馬〉這幅構圖優美、光影交織的作品。白馬出現在林蔭光影下，猶如傳說故事中獨角獸的美麗身影，在皎潔月光下現身，帶給人們無限的浪漫遐想。前景白馬背部與頸部曲線、中景紅馬、後景棕馬的構圖曲線，相互呼應。白馬帶白綠色的身體與橘色反光及鈷藍色池塘水色相襯，紅馬與亮綠草地，棕馬與淡粉溪間及綠色草地，完全不真實的色彩搭配，卻

高更〈白馬〉，1898 年

呈現出斑斑光影下的視覺效果。畫中的白馬非純白色，溪水應該也不是粉紅色，但是高更處理色彩的效果真的很棒！這種色彩選擇不受現實束縛，反而形成不可思議的美妙景色，啟發後來野獸派的思維。

高更晚年畫的馬題材作品，許多構圖靈感來自於希臘的壁畫浮雕。馬在大溪地是較為罕見的動物，他似乎想藉由馬與原住民，象徵西方文明與原始文化的連結，同時勾勒出心中憧憬的伊甸園形象。

〈海灘的騎馬人〉描繪的是類似「快樂不丹」的情境。粉色沙灘上，遠處是藍色海水、灰色天空，海浪起起伏伏，不斷前進的波浪如馬鬃般飄揚，畫面中令人炫目的色彩亮度，呈現出甜蜜單純的野蠻生活。三個背對

高更〈海灘的騎馬人〉，1902 年

畫面的騎馬人，往海邊奔去的身影似乎將消逝在地平線的海角一樂園。這大概是高更一輩子苦苦追尋卻得不到的幸福境界吧！

在華人的傳統觀念中認為，每逢「九」，就是人生的一個關卡。

「四十九」似乎是許多藝術家神奇的生命數字，跨不過去的人生門檻。高更創作〈我們從哪裡來？我們是誰？我們往哪裡去？〉這幅巨作時已四十九歲，那年他經歷失去摯愛的大女兒阿格麗之痛，又飽受梅毒和眼疾折磨，貧病交加之下，完成這幅畫作後就自殺未遂。

當時在大溪地找尋心中伊甸園的高更，人生道路已走過了大半。擺脫都市文明、回歸自然後，他真的找到答案了嗎？答案恐怕是否定的。〈我們從何處來？我們是什麼？我們往何處去？〉中，人物都面露懷疑、徬徨無助的眼神，反映了內心困惑的狀態。

畫面中，從右到左邊代表人的一生：最右邊是新生嬰兒，最左邊是行將就木的老婦人。前排光線較亮的人物，代表青春活力的歲月，中間摘芒果的人象徵人世的歡樂；後排背景較暗，一個人舉起右手，驚訝地看著兩個穿長衫談論自己命運的人。左上方一座暗藍色雕像舉起雙手，暗示不可避免的死亡。想像一下，當時的高更心中是

否充滿了否定、痛苦和夢想破滅的心情？

高更在熱帶的島嶼上，遠離西方的宗教與辯證思維。然而，畢竟他只是個逃離理性世俗的野蠻人，雖然畫中有濃濃的原始風格與異國信仰雕像，但是以他的世界觀與宗教情懷，仍難以理解東方世界輪迴解脫的灑脫。

〈我們從何處來？我們是什麼？我們往何處去？〉這幅畫，是藝術界象徵主義的重要起始點。我們回溯一下十五世紀前中世紀超寫實藝術家如波希等人，對於黑死病、宗教信仰、未知現象感到害怕，以人物象徵生死、暗喻最後審判，在文藝復興後逐漸消失。之後，人物肖像著重於人物寫真與個性描繪，象徵生死的哲學議題以靜物畫代替。反

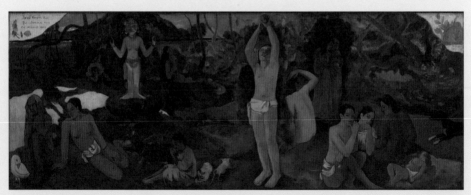

高更〈我們從哪裡來？我們是誰？我們往哪裡去？〉，1897 年

觀高更的這幅畫不再隱諱，直接以人物群像為象徵，提問人生的大哉問。

這幅畫的藝術思維，啟發了幾位知名的象徵主義大師的作品，例如克林姆的〈女人的三個階段〉構思與風格；以及孟克〈生命之舞〉中，描繪河岸邊草地上醉然起舞的人們，其中三位最顯眼女子代表女性從純真、長成女人、衰老的三個不同階段，都有類似與生命對話的意味，暗喻人世間的愛情、憂慮、死亡的宿命，他們恐怕都受到高更畫作的啟發。

〈我們從哪裡來？我們是誰？我們往哪裡去？〉這幅畫之所以雋永，並不是因為高更解答了人類的疑惑，而是提問了一個人生的好問題，刺激後繼的藝術家們跟隨他的腳步，締造出更多藝術哲思上的創新。

在現代藝術三傑當中，我個人雖然並不欣賞高更愛促狹人與不厚道的個性，但也不得不佩服他對藝術創造的執著追尋。處在人生困頓中的他，從大溪地掀起歐洲藝壇的原始藝術風潮，開啟了西方現代藝術嶄新的一頁！

世紀末紅顏〈金色女子〉：克林姆的璀璨美學

我一向喜歡克林姆的畫，但過去對他的肖像畫沒有太多的情感。然而，看過二〇一五年的電影《名畫的控訴》後，我對電影中奧地利分離派畫家克林姆（Gustav Klimt）的招牌名作〈金色女子〉有了更深一層的感動；《名畫的控訴》是依照真實故事而改編，這是一部充滿藝術、音樂、歷史反思的影片，卻不覺得沉重。

克林姆的〈金色女子〉（又稱艾蒂兒·布洛赫—鮑爾肖像一號），被譽為「奧地利的蒙娜麗莎」、「金色蒙娜麗莎」，她隻身漂洋過海到美國的境遇卻不太浪漫，讓人看了有股淡淡的哀傷。

〈金色女子〉模特兒本名叫做愛黛兒，是猶太富商之妻，也是電影女主角瑪麗亞的嬸嬸。她是克林姆唯一畫過兩次肖像畫的模特兒，是一位帶有憂傷眼神的美女，似乎預見畫作未來坎坷的命運。

一九三八年二戰期間，納粹入侵維也納，德軍強行闖入民宅大肆搜刮，〈金色女子〉遭到洗劫，瑪麗亞與她的猶太裔家族也難逃被迫害的命運，家族中最後只有瑪麗亞和夫婿與少數家人逃亡到美國。二戰後，政府雖歸還了部分家族財產，但由克林姆為愛黛兒所畫的兩幅肖像與幾幅風景畫，被留在奧地利國家美術館（Schloss Belvedere，貝維德雷宮，或稱美景宮），其中〈金色女子〉更是鎮館之寶。

在美國生活了幾十年的瑪麗亞，一直無法忘卻家破人亡的慘痛記憶。在一個偶然機會下，她收到過世姊姊的遺物，看到叔叔的遺囑與嬸嬸的肖像，勾起美麗的嬸嬸對她疼愛有加的回憶，於是她想將畫作討回，還原歷史真相。

二〇〇〇年，瑪麗亞以畫作合法繼承人身分委託律師藍道‧荀白克（發明《十二音列理論》的奧地利音樂家阿諾‧荀白克之孫）隔海打官司，向奧地利政府提出告訴，要求返還作品。纏訟六年後，事情有了戲劇性轉折，瑪麗亞獲判勝訴，成功取回畫作的所有權。

〈金色女子〉隨著瑪麗亞離開傷心之地，到了美國。二〇〇六年以一點三五億美金的天價賣給化妝品集團雅詩蘭黛的鉅子羅納蘭黛，成為當時全世界成交價最貴的畫作，也打破克林姆另一畫作〈吻〉一點二億美金的紀錄，現在收藏在紐約新畫廊，

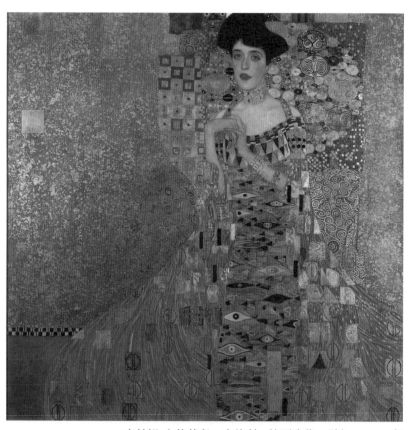

克林姆〈艾蒂兒·布洛赫-鮑爾肖像一號〉，1907年

供民眾欣賞。

奧地利擁有〈金色女子〉的理由，原本就有道德缺陷。但是多數奧地利人的心態是：「只要奧地利的蒙娜麗莎，留在奧地利就好。」瑪麗亞對抗官僚自大的政府，真的是小蝦米對大鯨魚的行動。最後一位有正義感的奧地利獨立記者獨排眾議，幫助瑪麗亞的無私精神，讓人感觸良多。

我曾經在柏林看到猶太紀念碑完成後，德國政府排除諸多異議，勇於承認二戰時犯下的歷史錯誤，令人佩服。我從歐洲友人口中理解到，像德國這麼驕傲的民族必須克服心中的矛盾，有多麼不容易。難怪德國戰後能夠再起，成為歐盟的霸主！

這種強權（國）豪奪藝術品的事情，全世界都有。可貴的是，法庭最後判定〈金色女子〉可以遠離傷心地，無論是對畫本身或是已逝的愛黛兒來說都是解脫，讓人備覺溫暖。

克林姆的藝術密碼

〈金色女子〉這幅畫到底有何魅力？我認為，克林姆的藝術就像是一場「美的飛行」。正因為現實生活中有那麼多的醜陋與艱辛，克林姆的目標就是追求美麗。

提到克林姆的畫，一般人想到的大概就是黃金、女人和情色。〈達那厄〉、〈吻〉、〈金色女子〉是他的金色時期系列中最著名的作品。克林姆的畫到底是否情色？這就要看觀畫者的心態了！

每次看到克林姆真跡，我都還沒來得及往「那方面」想，就被他畫中閃爍著耀眼的金光與色彩、璀璨華麗的世界弄得目眩神迷。

出生於製作金銀首飾世家的克林姆，喜愛用金色與各類貴金屬為媒材創作，每每看他的畫，都讓人有種「今朝有酒今朝醉」的奢華美感，為什麼這麼說呢？

克林姆的藝術是維也納的代表印象之一，「Klimt」也成為十九世紀末奧匈帝國

克林姆〈達那厄〉，1907 年　　　　克林姆〈吻〉，1907－1908 年

紙醉金迷美學的代稱。克林姆所在的年代，是奧匈帝國沒落的時期，即將垮臺的皇權，迂腐又生活糜爛的貴族，加上紙醉金迷的美學充斥在當時的建築、藝術、文學和服裝上。

「克林姆」常常被與世紀末奧匈帝國的消失畫上等號，這是因為克林姆離世與奧匈帝國瓦解都在一九一八年。事實上，因西班牙流感席捲全球，分離派的幾名大將奧托·華格納、克林姆、席勒、莫澤都在同一年相繼殞落。象徵華麗帝國的謝幕，也揭開了新時代的序曲。

什麼是克林姆風格？克林姆是創立維也納分離派的四巨頭之一，他的藝術顏色充滿紙醉金迷色彩的風格，既然世紀末帝國已是「夕陽無限好，只是近黃昏」，大師當然就是「今朝有酒今朝醉」囉！他華麗的新藝術風格，在二十世紀初的奧地利、捷克、德國藝術界，引領著設計風潮。

出身首飾精工家族的克林姆，因為委託人多半財力雄厚，他的部分畫作中的金色都是以真的黃金製作，價值不菲。因此，人們又稱他為黃金畫家。例如〈達那厄〉畫中女神美腿間傾瀉而下的黃金雨，便是用真的金子所繪成的，與希臘神話中宙斯調皮地化身成黃金雨，與達那厄行「光合作用」的主題相當符合。想想，在動盪的時代使用黃金真是美麗、實用又保值啊！

大師筆下的奇特異色女子有種華麗、縱情享樂、迷魂魅惑的氣質，克林姆畫中對於人類潛意識情感的表達與探索，更是象徵主義的先驅。

克林姆雖是金匠之子，他的美學觀絕對超越工匠的層次。他帶領維也納分離派的「新藝術華麗風格」，受到埃及與美索不達米亞藝術的影響，運用拉溫納拜占庭馬賽克畫的鑲貼技術，加上取法東方繪畫，形塑了充滿奇幻的藝術世界。

〈金色女子〉的紅顏美學，就是克林姆世紀末幻象藝術的最佳代言人。仔細端詳〈金色女子〉，愛黛兒的左側背景構圖中有一條S型的曲線，很像燭光搖曳，搭配畫面裡鑲嵌的金箔閃閃發光，有種愛黛兒女神從點點燭光中神祕地走出來的美感。

愛黛兒蓬鬆的髮型頗有日本浮世繪美人的味道，其造型類似半屏山，梳法、曲線與比例，都跟日本藝妓的假髮非常神似。

愛黛兒脖子上的華麗鑽石項鍊，以及手腕上帶著金光閃閃的手鐲，完全是拜占庭風格加上埃及風格的混搭。這條華美的鑽石項鍊是真有其物，而非克林姆在畫作中創造的裝飾圖案。它是瑪麗亞小時候最喜歡在嬸嬸身邊看的精品首飾之一。在電影中，大婚之日，叔叔送給瑪麗亞作為結婚禮物，後來納粹入侵時被強行奪走。

愛黛兒衣服上的幾何裝飾花紋，設計了許多三角形金字塔的符號，還有代表埃及法老守護神的眼睛。荷魯斯之眼又稱「真知之眼」，由此可知大師畫中的暗喻密碼。她身後捲曲的金色渦輪形狀，猶如自然界的捲曲植物，正是新藝術運動主張的，從自然界中重新找出藝術新的DNA。

克林姆當時身處的奧匈帝國，正是在一個歌舞昇平、泡泡即將破滅的狀態，眼見帝國搖搖欲墜，大家似乎還沉醉在醉生夢死之中，克林姆心中的哀痛可想而知。大師筆下女性的眼神或許是他心靈的寫照，帶有一種厭世的美感。

愛黛兒是一位飽讀詩書的優雅女性，出身上流社會家庭，雖然生活優渥安逸，但是身爲女性，當時只能在家裡遵從婦德，沒有太多的自由。愛黛兒或許像許多聰慧、有才華的女性一樣，覺得人生充滿無奈。

從照片看來，愛黛兒的眼神撲朔迷離，眼睛也有一種厭世美。儘管內心悲傷，大師仍用他的藝術魂安撫當時不安的人們。眼看著奧匈帝國已是日西薄山，克林姆抱持著活在當下的心情，以金光閃閃的創作美學帶領人們，飛向美麗的虛幻心境。

在克林姆奢華炫麗的金光色彩畫作當中，隱藏了許多符號學的隱喻，也潛藏著大師哀逝世紀末的淡淡哀傷呢！

維也納美景宮裡面有大師畫作特別完整的珍藏。雖然在維也納看不到〈金色女子〉，但是當地仍擁有不能錯過的七座克林姆美術館，將他每個階段藝術風格的變化完整收錄！

喜愛克林姆美學世界的「克迷」，如果到法國有機會巧遇欣賞到巴黎光之美術館（Atelier des Lumiùres）或是波爾多光之水池（Les Bassins de Lumiùres）的克林姆沉浸式特展，千萬別錯過，那絕對是一趟最美的藝術巡禮！

世紀末的不安美學：孟克〈吶喊〉

大家對孟克這個名字可能不太熟悉，但是如果看到〈吶喊〉這幅畫，一定會說：

「歐耶，我看過」！

這幅挪威畫家孟克表現人類苦悶的作品〈吶喊〉，畫中人物的臉部表情像一張扭曲的漫畫面孔，誇張驚恐的眼神與削瘦的臉頰，令人聯想到骷顱頭。那是一種突如其來的憤怒與激動，誇張地表達人類從內到外的感知。畫中的背景空間扭曲變形，好似感染了巨大的痛苦。

孟克為什麼這麼敏感不安？這和他的成長過程有關。

幼年的孟克經歷了兩次與親人生離死別的經驗。五歲時他的母親過世，十四歲時他最喜愛的姊姊蘇菲撒手人寰，兩人都死於結核病。他的父親精神有問題，一直灌輸他關於地獄的恐怖觀念，使孟克從小就面對病魔的威脅與焦慮、恐懼。內向又孤

僻的性格，使他敏感的神經常處在瘋狂與死亡的灰色邊緣。

據說孟克患有「空曠恐慌症」，你可能沒聽說過這名詞，在電影《寂寞拍賣師》中美麗的女主角克蕾兒謊稱她患有「空曠恐慌症」，所以一直把自己關在小房間中不肯見人，因而吸引中年的拍賣師男主角步步踏入她布下的愛情陷阱。過去我一直以為這是編劇瞎掰的，直到深入了解孟克的生平，才知道真的有這種症狀！

孟克有「空曠恐慌症」，還有懼高症，所以他從來不敢走到道路中間。據說〈吶喊〉描繪的地點位在挪威奧斯陸著名的自殺懸崖，是地勢高、視野寬廣的丘陵與峽灣交接處。你看畫中的骷顱人物緊靠橋邊站著，畫面右方橋下就是險峻的峽灣天景，環境空曠，人煙稀少，令人一看就頭昏，神經脆弱的孟克獨自走在其中，不尖叫才怪！

孟克將天旋地轉的內心感受，轉換成〈吶喊〉中海天連成一色的扭曲線條。血紅色的夕陽雲彩，深靛藍水色的峽灣與墨綠色的丘陵地景，彷彿聽到穿透自然的吶喊，十分傳神。

這個表情後來變成許多電影表達突如其來的恐懼感的經典橋段，讓觀眾心領神會，忍不住會心一笑。最經典的就是《小鬼當家》中麥考利‧克金的爆笑片段。聖誕節簡單獨被遺留在家中的他，學老爸用古龍水拍臉時，面對突如其來的肌膚刺激，吶喊

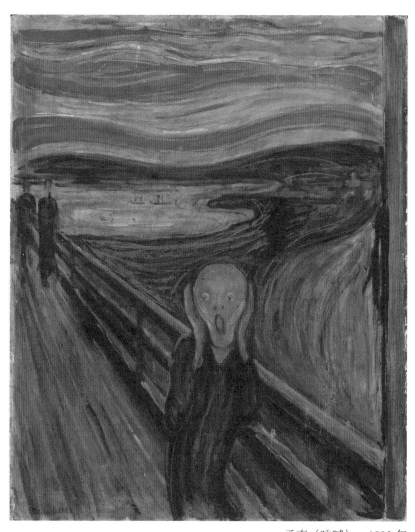

孟克〈吶喊〉，*1893 年*

一聲：「啊～～～」

殺人派電影《驚聲尖叫》中殺人魔的經典鬼臉面具，更是經典。「吶喊面具臉」是萬聖節的商品，觸動人的內心深處黑色夢魘，產生如影隨形的不安氣氛，令人不寒而慄。

你也許會好奇，孟克的畫中為何呈現如此詭異頹廢的美感？如果看過極光，就懂得孟克的色彩靈感從哪裡來。

猶記二十世紀末、千禧年來臨之際，全球陷入「千禧蟲」的世紀末恐懼，深怕數位世界的秩序癱瘓，因而出現了許多荒謬的預言、行動與主張。孟克身處的十九世紀的「世紀末」也有這樣的氛圍，工業革命帶來科技躍升，物質文明進步，但隨著民族主義興起，奧匈、蘇聯帝國開始崩壞，世界即將瓦解，人們搖擺在「今朝有酒今朝醉」與「寄情於宗教與神話預言性」之中，呈現混亂不安的情緒。

當時的孟克、克林姆、慕夏等畫家，作品風格都反應了世紀末的浮動不安。他們酷愛畫紅顏禍水的莎樂美與《木馬屠城記》的海倫，暗示了國家滅亡的預言。他們的藝術象徵世紀末的頹廢主義，給人一種官能性、惡魔式的神祕印象。

世紀末是「頹廢主義」百家爭鳴的時代，但奧地利畫家克林姆與孟克所呈現的

繪畫風格大相逕庭。比較兩人筆下「莎樂美」型女子的頹廢美，克林姆筆下的〈朱迪斯〉，美豔、性感、華麗又危險。孟克的〈聖母瑪麗亞〉，無論是肢體、表情與身體光暈，都呈現如極光纏繞般的嬈妖。

孟克生長在寒冷的北極圈，孕育出充滿北國極光般詭異色彩、冷冽的詭譎風格。他的繪畫題材強烈表達生命、死亡、戀愛、恐怖和寂寞等內心感受，是二十世紀初表現主義[1]的先驅，爲印象派之後重要的藝術主張，也激發了德國表現主義的發展。

孟克〈青春期〉，1894年　　　孟克〈聖母瑪麗亞〉，1894年

孟克作品的詭異頹廢美感

我常在孟克作品中看到極光色彩與神祕黑影，這應該是一直以來干擾他內心深處的壓力來源。

挪威有一句諺語：「死亡乃人生的影子」，這似乎可解釋為什麼孟克的畫作中常出現謎一般的黑色天使。對怕鬼的我而言，完全理解這種無法用科學解釋也難以啟齒的恐懼！孟克的畫中常出現冷冽詭異的極光，劃破天際的黑暗天空，如同扭曲變形的神祕黑影，像是「黑色天使」，在黑暗中跳著死亡的探戈。

▓〈青春期〉畫出了少女進入青春期的模樣。少女坐在床沿，雙臂交叉，手擺在雙腿間，對於月經初次來潮，似乎被嚇到了。牆上的巨大影子是「黑色天使」，暗示進入青春，是與步向死亡並存的進行曲。臥房好像是靈魂飛舞的「影之室」，呈現神祕的迷惑幻覺。

▓〈橋上的少女〉是孟克具抒情感的系列作品。三個女孩趴在橋邊俯看水面，白色屋子對比水中倒影的黑影，如無底深淵，如鬼魅沉重。背景色調陰沉，加上女孩白、紅、綠衣服，產生極大的對比與衝突。猶如極光劃過闇夜天空的線條，低氣壓色彩，都令人有喘不過氣來的感覺。

〈生命之舞〉描繪在河岸草地上翩然起舞的人們，三位顯眼的女子代表女性從純眞、長成女人、衰老的三個階段。以愛情、憂慮、死亡的意涵，暗喻兩性間命中注定的對立宿命。

孟克〈橋上的少女〉，1901 年

左側女子穿白色長裙，象徵處女的純潔，她的紅潤面頰泛著微笑，如旁邊盛開的花朵。最右側的衰老婦人，雙手交疊、神色憂鬱，顯得十分孤獨。對比白衣少女，老婦深色長裙象徵內心的暗淡與哀傷。兩位女性都面朝畫面中央那對沉醉在音樂、邁著舞步的男女。女子捲曲的紅色秀髮和衣裙，纏繞著男伴，顯得異常妖嬈，充滿誘惑。男子的黑色衣服，將紅色女子襯托得更加奪目，紅色衣裙也象徵了人生短暫的喜悅。懸掛在空中的一輪圓月，在水面映出長長、寬寬的倒影，像

孟克〈*生命之舞*〉，*1899－1900 年*

是鬼魂的眼睛。

▨奧斯陸大學禮堂的壁畫〈太陽〉，以珍珠白、黃、藍、紫、玫瑰色、紅色組合成的光芒，如極光般的色澤，籠罩大地。

太陽從地平線冉冉升起，彷彿響徹雲霄的交響曲響起，音符隨著太陽升起，越來越有力，震耳欲聾；四射的光芒越來越強烈刺目，令人暈眩。最後陽光終於穿過大氣層，迎向前方。

▨孟克像是被極光與影子神祕性所迷惑的幻覺者，以對比強烈的線條、色塊和簡潔誇張的造型，抒發內心的感受和情緒。

孟克〈太陽〉，1911 年

讓我想起愛斯基摩人說的：「極光，是鬼神引導死者靈魂上天堂的火炬」，這或許也點出了孟克作畫時內心不安的原因。揮之不去的死亡陰影，使他的風格散發出極光般的「世紀末詭異頹廢美」。

若說夏卡爾是位描述美麗幻象的遊吟詩人，孟克就是個苦悲心靈的黑色詩人。現代人常感嘆「心事誰人知」，但是「重度悲觀主義者」孟克用畫直白地說出心中鬱悶許久的傷，讓人看了有種「不吐不快」的紓壓感，就讓我們跟著一起盡情吶喊吧！

1. 表現主義（Expressionnism）：二十世紀初以德國為中心的一種藝術風格，流行於法國、德國、奧地利、北歐和俄羅斯的文學和藝術流派。表現主義藝術家著重表現內心的情感，較忽略對描寫對象形式的摹寫，作品表現為對現實扭曲和抽象化，尤其常用來表達恐懼的情感，歡快的表現主義作品很少見。

愛是浪漫的泉源：詩人畫家夏卡爾

二〇二二年俄烏戰爭爆發震驚國際，是令人始料未及的事。看到戰火下的烏克蘭難民流離失所、逃離家園的畫面，讓我想起一部老電影《屋頂上的提琴手》。電影故事描述在遺世獨立的烏克蘭小農村中，猶太農夫特維與妻子和五個女兒的故事。樂天知命的特維，每當他感到苦惱時，屋頂上的提琴手就會出現，讓他重新拾回樂觀的生活信念。最後，隨著俄國大革命後政局轉變，這群猶太人被迫搬離自己的家鄉，屋頂上提琴手的琴聲也一路相隨。而每當《屋頂上的提琴手》的主旋律響起，我的腦海中就會浮現夏卡爾的〈綠色的小提琴手〉。據說該電影中小提琴手的靈感，就來自於夏卡爾（Marc Chagall）的畫作。

夏卡爾所生處的時代，面臨了大時代的苦難。俄國民族主義崛起，猶太人受到嚴重迫害，經歷俄國大革命以及第一次、第二次世界大戰的政局動盪後，他不得不遠

走他鄉。然而，被迫離開家鄉的夏卡爾並不以悲苦自居，反將魂牽夢縈的故鄉，畫成一個動人的詩篇。

這位俄國的象徵主義、超現實主義畫家，可說是個樂觀主義者。他的樂觀一部分來自天性，另一方面是因為心中有愛，而摯愛貝拉就是愛的泉源。

愛與鄉愁是夏卡爾作品兩大元素

夏卡爾的叔叔是小提琴家，夏卡爾的畫中經常出現提琴手，不僅透露出懷念的思鄉之情，也展現了猶太人面對困境的樂天精神。〈綠色的小提琴手〉裡，小提琴手在雪地的月光下拉著猶太組曲。這是猶太人婚喪喜慶的背景音樂。夏卡爾用淺黃褐色背景，襯托小提琴手紫綠互補的身形，創造出夜間夢境的效果。

對夏卡爾而言，幼時的回憶是他生活與作畫的最大動力。在〈我與我的村子〉中，夏卡爾描述家鄉小鎮的景象：擠牛奶的村婦、東正教教堂、扛著長鐮刀的農夫……夏卡爾手拿樹枝餵養驢子，他綠色的臉與可愛的驢子如戀人般四目接觸。畫面中的色彩因紅綠交錯的襯托，呈現出神祕迷幻的氣氛。畫中的日常生活細節，像是驢子、花朵、小鎮房舍、鎮民都帶有奇幻的色彩，彷彿置身歐洲小鎮的嘉年華會。

夏卡爾〈我與我的村子〉，1911 年

夏卡爾慣用豐富的想像力為自己的作品「加工」，創作出經典的雙人肖像。畫中男女的深情，完全表達了他對太太貝拉的愛戀。

在〈高舉酒杯的雙人像〉中，透明綠色的河川、赭石色的風景、貝拉紫色的小腿絲襪、露出酥胸的白色長衣、夏卡爾的紅色上衣與綠色背心、長褲，和諧精細的

調色，讓人看了心情愉悅。視線最後停在淺紫色「幸福天使」與高舉的酒杯，兩人洋溢笑容的表情，充滿「我幸福得要發狂了」、「我開心地快要飛天了」的幸福感。

創作該畫時，夏卡爾喜獲千金不久，他坐在貝拉的肩膀上，快樂使他失去了重心，往右傾斜。他俏皮地遮住貝拉的一隻眼睛，顯示彼此之間互動的濃情密意。此時喜悅占據他世界，所以「天空」最大！其他背景像是城市、房屋、河川都是次要，變得模糊。夏卡爾把內心天馬行空的幻想和感受，用畫筆真實地描繪出來。

夏卡爾筆下的色彩總讓人覺得幸福百分百，在色彩清爽的〈散步〉中，夏卡爾畫出一對戀人漫步時「飄飄欲仙」。貝拉如風箏般甜蜜幸福地飛上天，喜悅之情溢於言表，這是多麼浪漫的一幕啊！

夏卡爾曾說：「我不喜歡『幻想』和『象徵主義』這類話，在我內心世界，一切都是現實的，恐怕比我們目睹的世界更加現實。」他認為自己的作品絕對不是憑空亂畫的，他描繪的是發自內心的真情和感觸，是藝術的真實。

我喜歡夏卡爾畫中表現的「生活態度」，往往給人注入一股正面能量。每每看到他的畫都會覺得很開心。

還記得第一次在紐約現代美術館（Museum of Modern Art，簡稱 MoMA）看到夏

卡爾的〈生日〉時，我的內心十分雀躍。他與貝拉在畫中演出了偶像劇中戀人久別重逢、飛奔擁吻的橋段。貝拉手捧著花，夏卡爾給了她深深的一吻，畫面令人陶醉。

夏卡爾是如此開心，將愛人擁入懷中，身體也不由自主地向後翻轉。他抱著貝拉一起飛天翱翔，現實世界頓時騰空，墜入愛河的幸福感令人飄飄然；這幅畫將熱戀中男女的心情表達得栩栩如生。

夏卡爾畫中的「甜蜜抒

夏卡爾〈生日〉，1915 年

情」，有時像巧克力火鍋濃郁香甜，有時像水果雪酪清爽消暑，有時帶有微醺的浪漫。

欣賞他的作品就好像品酒一般，我喜歡用不同的美酒來形容夏卡爾的畫給我的感受，覺得趣味盎然。

收藏在布拉格的〈馬戲女演員〉，有清爽白酒的清新，讓我有消暑的感覺。女演員的服裝造型好像一束花，加上小提琴手的伴奏身影，有種夢幻與現實交織的城市奇幻感。穿著戲服的馬兒，讓我想起純潔的「仙獸」──獨角獸。抱著馬兒的倒吊女演員，服裝是與馬兒協調的冷色調，襯托淺色的背景，散發一股清涼的薄荷味。

夏卡爾早期作品受到塞尚立體派與馬諦斯野獸派的色彩影響，爾後發展出獨樹一格的幻想風格，成為超寫實主義的先驅。〈七指自畫像〉與〈窗外的巴黎〉這兩幅暖色調作品是他立體派風格的作品，畫面以幾何圖形分割，色彩濃郁，像是口

夏卡爾〈七指自畫像〉，1913年

感 Dry 的紅酒。〈七指自畫像〉中有驢子、牛、漂浮雲間的小房子，〈窗外的巴黎〉中的艾菲爾鐵塔、雙面人、人面貓、顛倒的小火車，抒發了他內心對兩個原鄉——猶太故鄉與巴黎的鄉愁和情感。

到過紐約聯合國總部的人，一定會被大廳那幅美麗的藍色調玻璃彩繪所吸引，那是夏卡爾的名作〈和平之窗〉。它的色彩與意境，讓我聯想到冰酒的甜醇滋味。夏卡爾以藍色清透的

夏卡爾〈和平之窗〉，1967 年

色彩，勾勒出驢子、花朵、小鎮房舍、音符等家鄉的美麗回憶，不僅繪出愛與和平的心靈夢境，也訴說人類對幸福的渴望。

彩繪窗中央的小孩，被花朵中的天使親吻臉頰。畫中浮現的音樂符號，則讓我想起貝多芬第九號交響曲〈快樂頌〉的百人大合唱。

「愛就是全部，它是一切的開端！」這是夏卡爾的宣言。愛是夏卡爾作品中恆久不變的主題，迷戀的花朵則是他的作品中「愛」的代名詞，代表他對第一任妻子貝拉永誌不渝的愛情。

〈散步〉、〈生日〉、〈高舉酒杯的雙人像〉的色彩，像是泡沫細緻、有著蜜糖檸檬氣味的香檳。夏卡爾晚期的作品〈文斯上空的戀人〉，呈現率性、奔放、浪漫與夢幻的趣味，月亮、樹影、人物、花朵、燭臺和腳下的文斯城，都沉浸在浪漫繽紛的色彩和熱鬧豐富的想像空間之中，更充滿浪漫的香檳味。

夏卡爾的「麻吉」畢卡索如此盛讚：「從馬諦斯以後，他是唯一真正懂得色彩的人。」夏卡爾的畫作色彩，刺激了觀賞者多層次的味蕾。如果再「以酒佐畫」，賞畫的樂趣更加提升。

類，象徵為了和平而奮鬥。畫中左邊展現母愛的女性與人

紐約大都會歌劇院大廳收藏了夏卡爾的兩幅作品〈音樂的勝利〉與〈音樂的泉源〉，呈現他對音樂、藝術的熱愛。

紅色調的〈音樂的勝利〉以吹長笛的天使爲主角，《卡門》等有名的戲劇布景環繞畫面；黃色調的〈音樂的泉源〉創作靈感來自於莫札特，中間的主角是希臘神話中的「音樂之神」奧菲斯，正在彈奏古希臘的七弦豎琴。畫面以蒙太奇手法組合而成，一紅一黃的華麗色彩，彰顯大都會歌劇院是歌劇的殿堂。

欣賞這兩幅畫時到底要選擇浪漫香檳、清爽白酒，還是濃醇紅酒才好呢？無論你的選擇是什麼，相信夏卡爾的畫，一定可以帶給你好心情！

畢卡索 vs. 魯本斯跨越時空的反戰對話

二十世紀現代藝術的代表人物之一畢卡索，是立體主義派[2]繪畫創始人之一，與米羅、達利並稱為西班牙三大現代藝術家。他雖是西班牙的藝術國寶，但是因為一幅畫作變成亡命之徒，生前一直回不了故鄉，只能長期居住在法國巴黎，最後老死異鄉。

這幅讓畢卡索一輩子回不了家的〈格爾尼卡〉，收藏在馬德里蘇菲亞皇后國家藝術中心博物館（Museo Nacional Centro de Arte Reina Sofía），也是大師最著名的畫作之一。

〈格爾尼卡〉描述的背景是二十世紀初西班牙內戰帶來了悲劇，撕裂的同胞情誼讓西班牙付出慘痛的代價。畢卡索是在何種情況下創作出這幅重要的反戰巨作呢？

起因是當時極右派的軍閥佛朗哥將軍，想要推翻執政的西班牙共和政府，與希特勒、墨索里尼結盟，在一九三七年四月二十六日，要求德國戰機空襲古城格爾尼卡，造成

小城幾乎全毀，數百名居民死亡。畢卡索聞訊悲憤之際，畫出如煉獄般的慘狀。著火的房子，驚惶失措的人畜，嚎哭的喪子之母，控訴著戰爭的殘暴。

佛朗哥後來成功奪取政權，展開近四十年的極右派獨裁統治。從此，畢卡索與佛朗哥決裂，佛朗哥視畢卡索為西班牙可憎的敵人，因此他在世時畢卡索所有的畫作被禁止公開，研究畢卡索的論文也不能在國內發表。

畢卡索以九十一歲高齡過世，算是相當長壽！可惜他比佛朗哥早兩年去世，否則應該可以大大方方地回到西班牙。（據說畢卡索生前曾偷偷溜回故鄉馬拉加的海邊游泳。）

魯本斯〈戰爭的恐怖〉vs.畢卡索〈格爾尼卡〉

〈格爾尼卡〉的命運跟大師一樣，從一九三七到一九七五年佛朗哥過世前，一直都亡命海外，暫存在紐約現代美術館裡，直到一九八一年才重回祖國的懷抱。

這幅畫相當震撼人心，以黑、灰、白三色表現，畫面如同服喪般晦暗。熊熊烈火燃燒著房舍，一個女人掉下來，停止呼吸的嬰兒、仰天哭泣的母親、四肢分離的士兵屍體、折斷的刀子與刀旁的小白花。畫面中央一匹受盡苦楚的馬，頭頂上的光芒是

電燈，還是爆炸的光芒？一旁的牛（暗喻西班牙的化身），似乎也淚眼汪汪。

畫面以抽象手法表達小鎮的人們、動物、建築物受到戰爭暴力無情的破壞，混亂不安。畫中圖像的隱藏寓意爲何？每個人有不同的解讀。從古至今，「反戰」一直是藝術家描述的主題。畫家魯本斯因爲面臨十七世紀詭譎多變的政治情勢，繪製許多反戰名畫，一六三七年創作的〈戰爭的恐怖〉正是著名的代表性作品。

畢卡索雖是立體派抽象藝術大師，然而他的古典技巧基礎卻十分扎實。與許多藝術前輩一樣，經常從古典大師作品中找尋靈感。魯本斯一六三七年創作的〈戰爭的恐怖〉，就給予他創作〈格爾尼卡〉（一九三七年）的靈感。

魯本斯所在的十七世紀是全歐洲混亂的時代，慘烈的三十年戰爭（一六一八—一六四八年）就發生在當時。它是時間最長、最具毀滅性的歐洲戰事之一；從原本單一的神聖羅馬帝國內戰，戲劇化地捲入宗教糾紛，擴散成全歐各國爭奪利益、各自樹立霸權的局面，死傷慘烈，死亡人數約占當時全歐洲的四分之一人口，大幅影響十七世紀歐洲諸國的國力消長，也奠定目前歐洲各國疆域的雛型。

魯本斯的母國比利時自然也無法置身事外。地理位置敏感的比利時，必須在夾縫中求生存。在這樣的非常時期，魯本斯利用藝術做掩護，周旋在義大利、法國、

西班牙、英國之間，身負法蘭德斯大公國的政治與外交任務。

魯本斯曾說：「畫畫是我的職業，當大使是我的愛好。」他是居中斡旋的狠角色。一六三七年在義大利托斯卡尼大公委託下，魯本斯畫出名作〈戰爭的恐怖〉，透過希臘神話諷諭時事。他一方面游說各國應該結束戰事，另一方面也展現了高超的政治手腕，保護母國遠離戰事。

〈戰爭的恐怖〉這幅描繪三十年戰爭的畫，其實就是魯本斯用神話故事在罵人啦！暗喻人類因為一己的私欲和貪念，造成無可彌補的大禍。

魯本斯〈戰爭的恐怖〉，*1639 - 1643 年*

希臘神話中的眾神感情開放複雜，尤其是愛神維納斯、火神老公赫菲斯托斯與戰神馬爾斯的複雜三角戀情，他們之間的愛恨情仇，令人匪夷所思。畫中描繪維納斯與戰神馬爾斯的婚外情，被火神老公赫菲斯托斯得知後，向眾神訴說自己「戴綠帽子」的事。偷吃事件被公開後，馬爾斯覺得丟臉死了！寧願自己死在戰場上。一氣之下，他戴著鋼盔，拿出盾和刀，準備遠離諸神。維納斯聽到馬爾斯要走，飛奔出來苦苦求情。馬爾斯甩開她，打開了意味和平的約納斯神殿大門，挑起戰事。

畫面右上側，復仇女神狂怒地拉著馬爾斯的手，以手上的火炬從旁搧風點火，使無臉見人的馬爾斯怒火更旺。復仇女神身後牽引出瘟疫和狂怒怪獸，帶來一連串的混亂。

畫面右下角，象徵和諧的女子、代表建築與藝術的男子、代表繁衍和慈悲的一對母子，被戰爭的暴力推倒在地上。象徵和平的物品被慌亂的維納斯與愛神踩在腳下。悲痛欲絕的歐洲之母身穿黑衣，所有珠寶都被劫掠一空，象徵著歐洲的空前災難。

一六三七年魯本斯〈戰爭的恐怖〉與一九三七年畢卡索〈格爾尼卡〉相距正好三百年，但兩個國家的命運大不同，十七世紀的比利時遠離戰爭，二十世紀的西班牙卻慘遭焦土攻擊，之後國家停滯發展將近四十年。

從〈戰爭的恐怖〉解讀〈格爾尼卡〉

畢卡索參考的古典經典作品中，〈戰爭的恐怖〉是其中一幅，畫面構圖的一唱一和，讓我覺得畢卡索與魯本斯在某種程度上，正進行一場跨越三百年時空的反戰對話。

〈格爾尼卡〉的主角是一隻受重傷的馬，就像〈戰爭的恐怖〉中的戰神馬爾斯，姿態如驚弓之鳥。〈格爾尼卡〉中馬兒身體向右頭向左的扭曲姿勢，與戰神被維納斯拉住的彆扭姿勢，如出一轍。兩隻圓眼怒目而視，極度痛苦、仰天長嘯，猶如狂怒受傷的掙扎神情。那種「我不管了！我就是要這樣幹！」的蠻橫，像極了犯」的字眼。

佛朗哥下令轟炸同胞、殺紅了眼的瘋狂舉動，也與惱羞成怒的戰神無異。

馬身、馬腿就像被新聞報導慘劇的消息紋身，密密麻麻地寫滿如報紙上的斑點小字。這匹馬就是犯下滔天大禍的獨裁者佛朗哥，如被紋身烙上「格爾尼卡是殺人犯」的字眼。

狂馬右邊的女人頭，就像是手拿火炬的復仇女神。她的頭顱彷彿是從漆黑窗口伸出來的鬼魅，以驚恐表情注視前方，一隻手從頭頂伸出舉著一盞煤油燈，刺激著狂馬神經，推波助瀾，升高了戰爭的暴怒與殘忍。

右下角有位赤裸上身、赤腳、匆匆逃亡的女人，她左腿斷掉、屈著身體，垂著雙手張皇失措，與她頭上快掉落的炸彈，卑躬屈膝地跟著，很像維納斯著著戰神的神情。

左下方一個身體被炸碎的士兵，仰面朝天，左手握著一把斷劍與畫中唯一象徵美好的小花。他的動作就像〈戰爭的恐怖〉被推倒在地上，代表建築、藝術的男子，飽受戰火的蹂躪摧殘。

一棟著火的小屋位在右側，倒在火裡的婦人下半身被一塊燃燒的木板遮住，身陷熊熊烈火之中。婦人仰面高舉雙手，絕望地呼叫，掙扎著求救。動作與表情像極〈戰爭的恐怖〉裡象徵歐洲之母的黑衣婦人的驚恐神情。上方的小窗口，就像當戰事被挑起時打開的和平神殿大門。

左側一位跪倒的婦人，手裡抱著死去的孩子，張大嘴巴、悲痛嘶喊。她的臉面朝炸彈，眼睛化成眼淚形狀，似欲哭無淚的表情，是對無情轟炸的控訴。這姿勢取材於古義大利的〈哀痛的聖母〉，米開朗基羅著名的雕塑〈聖殤〉就是範例。直立而坐的聖母和橫抱的基督屍體構成一個十字，具有極大的震撼。這對母子就是〈戰爭的恐怖〉中代表繁衍和慈悲的母子吧！

淚眼汪汪的牛（西班牙的象徵），當然就代表〈戰爭的恐怖〉黑衣婦人的歐洲之母，無語問蒼天啊！

至於〈格爾尼卡〉畫中狂馬頭上的燈泡，有人認為象徵炸彈，也有人說是上帝的眼睛，見證這一切的罪行；更有一說是，燈泡代表現代技術，意指它製造了這場大屠殺。我認為可能還有另一個巧妙的連結，燈泡代表狂馬（佛朗哥，或是戰神）不理性的瘋狂暴怒。怒氣越高，轟炸民眾的炸彈就越多，死傷更加慘烈！

這幅畫整體構圖巧妙地以燈泡為視覺焦點，閃爍著不規則的詭譎光芒，寒氣逼人。無論人物、動物的眼神，或是畫面上所有形象都朝著燈泡方向，讓觀眾的視線無論從左向右或從右向左，都不由自主地交會於此。一方面使畫面更統一，另一面則不斷控訴政客轟炸無辜民眾的荒誕行為。

〈格爾尼卡〉是揭示二十世紀人類發起戰爭愚昧行徑的偉大作品，畫面觸動了許多人內心深處對戰爭的恐懼。如果你一直盯著這幅畫，會感覺到一股身歷其境的強烈壓迫感。因為人體和臉的變形會越來越異常，人們恐懼震驚的表情，也越來越逼真！

偉大的藝術家們在大變動的時代，從不吝於發揮自己的影響力。無論是十七世

紀的魯本斯，或是二十世紀的畢卡索，他們都以不同形式的行動，盡自己的棉薄之力來報效國家。魯本斯處理的是國際戰事糾紛，所以必須身段柔軟；畢卡索面臨國家內戰，牽涉到意識形態，立場鮮明，壁壘分明，兩位大師分別展現出一柔一剛的風格。

從歷史中許多活生生、血淋淋的例子來看，某些當權者以謊言與暴行來掩蓋事實的真相，甚至殘忍地發動戰爭，替那些流離失所的無辜老百姓們帶來巨大的痛苦，常常只是源於個人的私欲和野心。因此，重新回顧這兩幅大師穿越時空的名作，更發人深省。

─────

2. 立體主義（Cubism）始於一九〇六年，由布拉克與畢卡索所建立，兩人受到非洲雕刻單純的造型及塞尚作品回顧展的感動，立體派繪畫於焉誕生。

立體主義的藝術家追求碎裂、解析、重新組合的形式，打破過去西方傳統繪畫的法則。立體派以多視點、多角度的技法，取代了模擬自然的理論、透視法、明亮對照法與遠近縮小法，對二十世紀初期的歐洲繪畫與雕塑帶來革命，激發了一連串藝術改革運動，例如未來主義、結構主義、表現主義等。

描繪人類潛意識的元宇宙：達利

如果我形容一位畫家：「有點瘋瘋癲癲，留著兩撇翹翹鬍子的仁丹鬍」，相信你一定馬上猜到是誰，那就是說出「我和瘋子唯一不同的是，我沒有瘋」名言的超現實主義畫家達利（Salvador Dalí）。

超現實主義源於達達主義，因為一次大戰帶給人類的大浩劫後產生的藝術反思，於一九二〇－一九三〇年間盛行於歐洲文學及藝術界，藝術表現強調直覺與探索潛意識，如生與死、過去和未來等。超現實主義畫家有許多奇想，其理論背景為佛洛伊德的精神分析學說和帕格森的直覺主義，對傳統的藝術帶來巨大的衝擊。

達利的超現實主題經常是怪異而荒誕的，畫風細緻而愉悅，飄忽變形的透視點，十分迷幻。許多人常常說看不懂達利的畫，但是又對他的畫愛不釋手，因為他的細緻畫風與唯美用色，讓觀賞者好像在玩一個猜不完的謎，而且每個人都可以在裡面找到自己喜歡的部分！

究竟達利想要表達什麼？他想畫出人類夢境中的世界，描述每個人心中難以啟齒的祕密。這挑戰了過去宗教灌輸的「思無瑕」。

佛洛伊德學說接受人心理的本質，也就是每個人出生時的「原廠設定」，讓人類的內心世界大解放。他認為我們的潛意識中或許有點小邪惡，但是只要不付諸行動，想想又何妨？達利受到佛洛伊德學說的高度啟發，他的創作就像是一本圖像化的《夢的解析》。在沒有電腦、AR、VR的時代，達利的畫筆就像是虛擬實境的眼鏡，現實與虛幻的手法交替，描繪潛意識的元宇宙。

走進達利的異想世界

達利畫中常用的象徵符號有知名的軟鐘、裸女、蝴蝶、蜜蜂、螞蟻、蝗蟲、長腿象、犀牛角、老虎、石榴等，例如大家熟悉的〈記憶的永恆〉（一九三一年）、〈蜜蜂的飛行〉（一九四四年），就有這些符號，達利的象徵符號如「周公解夢」，各代表不同意涵。

達利招牌的「軟鐘」符號，是一只軟化變形的時鐘，代表時間的扭曲變形、凝止、腐敗。謠傳軟鐘的由來，是達利無意中看到法國白乳酪融化時得到的靈感。

時間為何會扭曲變形呢？想像一下，如果你開心地出去玩，是否會覺得時光飛逝？如果你正在做討厭無聊的事，是否會覺得度日如年？在夢境中亦然。做噩夢時你會覺得時間長得醒不過來，做美夢時又覺得時間太短暫。時間長短的相對性，跟心理學提到的心理感受有關。

「老虎」符號代表男人的欲望與恐怖，有時更延伸成為暴力或恐怖的戰爭。

達利的父親是一個律師，非常具有父親的威嚴，但是喜歡作怪、經常闖禍的達利與父親的嚴厲教條經常產生衝突。達利心中對於父親威權暴怒的印象難以抹滅，畫中老虎的暴怒、恐怖，成為代表男人的欲望與恐怖的符號。

眾所周知，達利有非常強烈的戀母情結，他愛畫的「裸女」符號代表他對於母親或是愛人卡拉的愛戀。達利小的時候闖禍讓父親生氣時，常常都是靠母親保護才免於責難，母親也鼓舞了他對藝術的熱情，因此他對母親有強烈的依戀。16歲時母親因乳癌過世，對他來說是非常大的打擊。

所幸，達利遇到了人生中的繆思女神，太太卡拉比他大十歲，所謂的「娶母大姊坐金交椅」。大家對於卡拉這位女性雖然爭議頗多，但是她陪伴達利的事業攀上高峰，是不爭的事實。

請想像一下，如果達利的生命中沒有卡拉，會發生什麼事？或許達利也會像前輩卡拉瓦喬或是梵谷一樣躁鬱症發作，年紀輕輕就英才早逝！

「螞蟻」符號代表死亡、腐敗，以及無止境的性慾，為什麼達利常常會畫螞蟻？這與他童年的記憶有關。據達利自述，小時候他撿到一隻受傷的蝙蝠，對牠十分關愛。有一天他發現這隻蝙蝠被一群螞蟻圍攻，正慢慢地被生吞活剝。達利一開始很難過，但是隨後的反應令人吃驚，他拿起爬滿螞蟻的蝙蝠，發瘋似地咬了起來。

達利為什麼會有這些不同於一般人的想法？這跟他的成長過程有關。達利小時候就認定自己是死去哥哥的轉世，因為他哥哥在達利出生前九個月過世，家人認為他是哥哥投胎而來的，對達利的世界觀產生的影響很大。所以當他的畫中出現螞蟻，往往代表死亡的陰影逼近，例如〈記憶的永恆〉畫中左下角的懷錶上爬滿了螞蟻，就意味著時間的崩壞，進而出現時間被扭曲變形的軟鐘。

至於達利豐沛的創作靈感從何而來？或許是因為他對於古往今來的各類知識都抱持著極高興趣。古典藝術當然是孕育達利的藝術沃土，他對於古典大師極為推崇，文藝復興時期拉斐爾的聖母美學啟發他將愛人卡拉畫成最完美的聖母；他對西班牙巴洛克大師維拉斯奎茲也十分崇拜，是他心中的超級偶像，甚至終身留著小鬍子來

表達對大師的傾慕。波希、維梅爾、米勒，也都是達利的藝術導師，成就他超現實唯美的細緻畫風。

在藝術和科學之間

許多人認為藝術家的浪漫性格與科學、數學絕緣，其實不然！達利這位瘋狂大師也是走在時代尖端的人。一九五〇年代之後，他開始在作品中加入科學主題，對於自然科學和數學展現出濃厚的興趣，爆發出更多前衛的想像力。

十四世紀文藝復興以來，科學家一直認為「發現宇宙造物的奧祕」，是向上帝致意的一種方式；到了二十世紀愛因斯坦《相對論》發明後，科學發展更是突飛猛進，以科學探索潛意識心理、原子世界與宇宙的未知世界，更是科學家對生命奧妙的讚嘆。用數學、醫學、科學揭開肉眼觀察不到的事物，讓達利認為結合科學與藝術、理性與感性的探索，是新時代的精神信仰，因此他的許多超現實畫作常運用黃金比的韻律、數學符號、DNA、原子模型來解構、重組畫面，甚至與傳統的聖母形象結合，重新詮釋！

一九五三年，科學家奎克（Francis Crick）與沃森（James D. Watson）發表論

文，推測 DNA 的分子結構應該是雙螺旋型，讓當時的人們大開眼界。這項發現在一九六二年獲得諾貝爾生理醫學獎，從那時起，分子生物學便如雨後春筍般地蓬勃發展，造就了今日的生物科技。現今對抗 Covid-19 病毒的 mRNA 熱門疫苗，就是當時的分子生物學延伸到二十一世紀的巨大成就。

喜愛新科學的達利相當崇拜超級厲害的科學家，包括這兩位發現 DNA 分子結構的科學家，因此他後期的許多作品常出現 DNA 的黃金螺旋、分子式的結構圖。美國佛羅里達聖彼得堡市達利博物館裡有一幅有趣的巨型畫作〈Galacidalacidesoxyribonucleicacid〉，說明了達利的超現實美學與分子科學相遇，如何撞擊出美麗的火花！據說達利曾戲劇性地與沃森見過面，他自認那是世界上第一聰明的人與世界上第二聰明的人的會面。當然，自戀的達利一定認為自己是世界上第一聰明的人啦！

〈Galacidalacidesoxyribonucleicacid〉是一幅高三百零五公分、寬三百四十五公分的巨型畫作，初看到由三十個字母串成的名字，你一定會暗想：「這到底是什麼意思？」

這幅畫我戲稱為「達利的饒舌歌」，因為這三十個字母是達利自創的「混成詞」，我將它以音節拆解，根據英文字根的意思加以解釋如下：

Galaci- 　卡拉的

dalaci- 　達利的

desoxy- 　脫氧的

ribo- 　核酸醣小體（Ribosome）

nucleic- 　核酸的

acid 　酸（尖刻，譏刺／迷幻藥）

中文是：卡拉（Gala）與達利（Dali）的去氧核醣核酸（DNA），整句話的意思就是「達利與卡拉的DNA結合，就是創造宇宙繼起之生命」。

達利與達利太太卡拉這對驚世夫妻的愛情，的確是驚天動地。卡拉一直是達利創作的繆思，達利也從不隱藏自己的戀母情結。所以，當一九六三年波士頓新英格蘭國家銀行委託達利創作這幅畫，達利就以DNA主題，向發表DNA結構的兩位科學家致意，謳歌上帝創造萬物的精巧，同時也不忘吹捧自己的愛情的偉大。

畫面中右下角的正立方體由四個人組成分子結構體，構成DNA螺旋的形狀，右下角的符號代表達利與卡拉的DNA結合。

像是奎克與沃森發表的模型。畫中的天國，意味卡拉與達利回到天父的懷抱（因為兩人禁忌的愛不被接受），

來到一個美麗新世界。卡拉的背影走向有點古典風格的背景，展現天國地景的味道。

此外，你有沒有看到有個身影代表在天上的天父，伸手握著卡拉的手？天父的手似乎向前牽起卡拉，這個動作令人想起米開朗基羅的〈創世紀〉中，上帝創造亞當的歷史性一幕！這就是達利經常在畫中玩的「畫中畫」視覺遊戲，具有雙重意象，如夢境、謎語般令人目眩神迷！

關於左上角的黑色菱形，引發許多討論。畫的左上角是基督教先知以賽亞，他手中的布條與黑色書頁，就是聖經的《以賽亞書》；從以賽亞的角度來看，那個黑色菱形應該是手中書本翻開的陰影。當然，這個畫面也是意味卡拉與達利的愛情為天父接受。

然而，瘋狂大師布下的藝術雙關語，可不只這些。達利的畫一向喜歡暗藏視覺引導點，讓人發現他畫中的雙重影像。黑色菱形中間的圓洞，就是位在中央的天父形象的視覺引導點。如果你從這個黑色區塊延伸，很快就會發現它影響天空的雲或者是地平線的區塊，同時也代表人的形體一部分。當你再把視覺焦點放在橫躺在天空的天父身上，細看之下，這是一個充滿各種細節的男性身體。當你的視覺焦點拉遠到整個畫面時，剛才看到的天父軀體，忽然又變成天空中的一朵雲。

卡拉的黑色頭髮也是另外一個視覺引導點，讓觀看者的視覺從下往上延伸，看到一隻牽著卡拉的手（代表天父牽著卡拉）……畫中的符號啞謎，藝術與科學、自然美學結合，也就不言而喻了！達利的畫裡面還有好多隱藏的彩蛋，十分有趣！

禁忌的愛〈神曲〉

看到達利在〈Galacidalacidesoxyribonucleicacid〉這幅畫中如此用力地讚美，你就會知道他有多愛卡拉。

遇到卡拉，是達利一輩子的宿命。兩人相遇時卡拉是有夫之婦，他們不畏世俗壓力，成為眷屬。卡拉除了是他一輩子的模特兒、靈感來源，也是超級經紀人。儘管世人對卡拉多所批評，但只有卡拉罩得住達利，使他的作品豐富又多產。

達利畫作中不時充斥卡拉的身影，證明自己全心全意的愛戀。〈神曲〉插畫系列也包含其中。

在西班牙菲格拉斯的達利自宅博物館（Dali Theatre-Museum）珍藏了一套完整的〈神曲〉插圖，達利運用不同的技法，將水彩、水粉、墨水、赭紅色粉筆繪於紙上，並加入了「渲染法」。這一百幅插畫據說每一張都用三十五個版套色印刷，極為特殊精緻。

說到但丁的《神曲》，你可能有個疑問，達利不是義大利人，是西班牙人，達利為什麼要畫這幅畫呢？

話說二次大戰後，達利在美國流亡了八年，一九五○年再次回到歐洲。當時義大利政府印刷局正準備但丁冥誕的紀念活動，因此委託他繪圖。但是這項出版計畫在一九五四年因政治因素宣布告吹。有一種說法是有人抗議：「達利是西班牙人，他又不是義大利人，怎麼可以畫我們偉大的史詩巨作？」也就是義大利人的民族自尊心受損啦！

雖然委託案沒了，但達利卻畫上了癮，開心地把一百幅畫都完成了。達利為什麼會迷上《神曲》？或許是對於但丁有著遇到知音，惺惺相惜的感覺吧！

但丁在義大利被稱為至高詩人，也是義大利語之父。然而，這位身在亂世中的菁英分子，最後卻客死他鄉。

在文藝復興的思潮動盪中，但丁是一個勇敢的、只說實話的政治白目者。當佛羅倫斯經歷數次政黨輪替後，堅持只支持真理的但丁被放逐，一輩子無法回到故鄉，是他心中永遠的痛。被放逐期間，他完成傳世名作《神曲》，以排遣揮之不去的鄉愁。

在《神曲》書中，但丁旅程上的保鑣是古羅馬詩人維吉爾的靈魂，他將一生的仇

人都罵了一遍，挪揄嘲笑教宗，也對於恩人表達感激和同情。這種被世人誤解、放逐的心情，看在曾流亡美國八年的達利眼裡，想必心有戚戚焉。達利在流亡海外生涯中，用超現實主義畫風反諷戰爭的暴力，畫出人們內心的潛意識，戳破了假道學的面具，卻被認爲是瘋狂的精神病患。

我認爲達利對於《神曲》中但丁的愛情經歷，有一種深深的迷戀與同情。〈神曲〉畫中的守護天使貝緹麗彩，是但丁九歲時愛上的初戀女孩，由於當時無法自由戀愛，兩人在家族安排下各自婚嫁。然而，貝緹麗彩在二十五歲就香消玉殞了，成爲但丁心中的遺憾。因此，但丁在故事中將現實生活中愛不到的心上人變身爲守護天使，兩人在〈神曲〉的元宇宙中再度相遇，一起來到天堂的最高境界。

我想達利是同情但丁的。但丁愛上了不該愛的人，只能在夢中團圓；達利也是愛上了不該愛的人，他和卡拉禁忌的愛更是「轟動武林、驚動萬教」。在現實世界中，卡拉猶如貝緹麗彩，是達利的守護天使，在人生旅途中，一路陪伴、引導達利，通過人間煉獄的考驗！

達利雖然沒有將卡拉直接畫入其中，但卡拉的身影在幾幅插圖中若隱若現，從描繪但丁與貝緹麗彩互訴衷曲的畫面中，可以看出達利對於兩人的戀情在異次元中

可以開花結果，有著一語雙關的祝福。

達利一輩子做過的瘋狂事太多了！他是個善於炒作媒體的藝術家，與卡拉經常將自己的私生活公諸於鎂光燈下。這對搶錢夫妻如果活在現代，想必是超人氣的網紅吧！他與卡拉的愛巢後來也成了知名打卡點，這間位在西班牙菲格拉斯的達利博物館，是他過世的地方，也是達利基金會的現址，令全球的達利迷趨之若鶩。

達利自宅博物館的外觀是布滿蛋、法國長棍與可頌麵包的建築，室內有奇特的梅維斯公寓、紅唇沙發，還有許多奇想設計。

造訪這裡時，想像一下這位超現實主義大師是如何幻想自己理想的家，猶如在真實世界中來趟超現實的達利之旅！

在現實與夢境之間探索：馬格利特

超現實主義界有兩位最具代表性的大師，一位是過動兒達利，另一位是馬格利特，兩人一瘋狂、一冷靜，在二十世紀初引領了整個超現實主義的發展。

馬格利特是誰？如果你曾看過某幅畫中有顆青蘋果擋在一個男人的臉前面，那就是馬格利特的作品。這個青蘋果人有一系列作品，其中最有名的就是〈人子〉這幅畫，它是比利時超現實主義畫家雷內・馬格利特（René Magritte）的著名畫作，堪稱是史上最神祕的畫作之一。

〈人子〉也是許多電影拿來穿針引線的引子，在一九九九年《天羅地網》這部浪漫愛情片中，就是重要配角。這部典型的名畫雅賊鬥智電影，由我心目中最佳○○七主角皮爾斯・布洛斯南主演，他在片中飾演億萬富翁，化身雅賊搶劫世界級美術館名畫。而聰明的美女調查員蕾妮・羅素粉墨登場的畫面後方，就是以馬格利特的

〈人子〉作為伏筆。

片尾，雅賊宣告在特定時間內會歸還已竊取的名畫，警方也在博物館中布下了天羅地網。聰明的布洛斯南動員了無數人員，穿上類似〈人子〉畫作的西裝、戴上呢帽來混淆視聽，突破警衛嚴密的防線，成功將名畫鳳還巢。

提到超現實派畫家，大家可能會聯想到達利。其實，馬格利特才是創立超現實主義的「第一人」，然而他的個性沉默，低調平實，與達利大相逕庭。馬格利特本人像極了他畫中總是穿著黑色西裝、戴著圓頂黑呢帽的人物，是個宅男怪咖。

如果說達利的畫是完美虛幻的天馬行空遊戲，馬格利特的畫就是耐人尋味的真實夢境，像是「凡人會做的夢」。他擅長將日常所見的物件信手拈來組合，呈現出介於現實與虛幻之間的情境，有種抽離現實的美感。

讓我們來看〈人子〉畫中薄霧瀰漫的畫面，一位身穿黑色西服、頭戴黑色禮帽的男士靜靜站立，他的臉部被一顆綠色的蘋果完全擋住，給觀眾留下無限的想像空間。

凝視這幅畫時，你有沒有一股衝動，想把他臉上的蘋果拿下來？尤其是看到蘋果後面有一抹顯露的餘光正在偷瞄你。這個被遮住的系列畫，最讓人困惑的是，馬格利特到底想表達什麼？畫中真的有「密碼」嗎？當你有這種想法時，他的目的就達到

了！

馬格利特不受思想束縛的平實繪畫手法，其蘊含的詩意比達利平易近人，直接呼應人的內心，是廣受大家喜愛的原因。

馬格利特為什麼會畫出超現實的畫作？有許多匪夷所思的傳聞。據說，他對童年往事早已忘記得一乾二淨，卻記得一歲時兩個戴頭盔、穿皮衣的飛行員來到家中，拖著掛在他家屋頂上洩了氣的氣球。姑且不論其所言真假，但解釋了他畫出氣氛靜謐、近似恍惚的神祕世界的原因。

達利與馬格利特兩位超現實大師似乎都有不尋常的靈異經驗，不知是否跟東方人說的八字太輕有關？我很好奇，他們眼中看到的世界到底是什麼樣貌？

捕捉平凡事物中的不尋常

詩人波特萊爾說：「美，一定得有怪的成分。不是作怪，而是創一種不同尋常的陌生感。」馬格利特的畫就是有這種魅力。

馬格利特認為，我們眼前看到的日常事物底下，常隱藏著其他意涵。人們對於眼前顯而易見的事物興趣不大，反而比較想知道被遮蓋的事物背後，隱藏著什麼祕

密。因此，我們會覺得蒙面紗的中東女人更加嫵媚迷人，戴墨鏡的大明星更有神祕感！馬格利特也指出，喜好八卦的心態，反映出人性潛藏的潛意識，但是多半會用關心、好意來包裝按捺不住的「好奇心」。

馬格利特自認是詩人，不是畫家，作畫時並沒有想要探索任何象徵意義，只是將他腦中的詩具體化罷了。對於畫中的迷惘神祕，人們會做許多詮釋，但是馬格利特認為夢境的詩興又何須合理解釋？其實，面對自我的夢境與內在，我們何嘗不像他畫中的無臉男一般，內心澎湃洶湧，外表仍罩上毫無表情的冷漠。

馬格利特對海的深遠遼闊，深深著迷。馬格利特的太太說，他喜歡一邊聽德布西的樂曲〈海〉，一邊作畫。歐洲北海的景象是他的最愛，他的畫作〈大家庭〉、〈庇里牛斯山上的城堡〉，都描繪訴說著海景的意境。

〈大家庭〉中，藍天、烏雲與鳥都是平凡無奇的事物，卻營造出不是那麼理所當然的畫面，一種無法言說的幻境。近景是浪花吞噬海平面的畫面，遠景的海水卻極度平靜，整片海洋溫柔而迷人，而非窮凶惡極。天空是狂風暴雨般的雲彩與無邊的蔚藍，水平線與鳥尾銜接，海面的遼闊更顯出鳥羽的巨大，天空詭譎的對立色彩呈現了低氣壓空間，有著變化莫測的冷冽感。

飄著白雲的晴空，象徵和平的鴿子夾雜在烏雲之間，彷彿一瞬間，人生的生死、愛恨、痛苦與快樂紛至，有種人生禍福相倚的感受。如《易經》卦象圖所說的「否極泰來」，當一切壞到谷底，好運自然翻轉，禍福與共，矛盾並存。

〈庇里牛斯山上的城堡〉裡，飛行石漂浮在陰鬱的北海之上。反重力的虛幻畫面，真空離心力的懸浮感，讓我聯想到宮崎駿動畫《天空之城》裡的拉普達城。畫中飛行石與浪花陰灰沉重的色調，對比蔚藍晴空，有種違和的美感。

馬格利特十分擅長描繪潛意識心理的場景，但卻是冷靜的一面。他的內心戲就好像是電影導演常把鏡頭集中在主角身上，鏡頭拉得很近，近到看見主角眼裡的黑洞，然後踏入另一個時空次元。

在一九二九年的畫作〈虛假的鏡子〉中，他把眼睛放大，瞳孔周圍的眼白是藍天白雲，似乎在批判人們經常只看到事物表象，有自我欺瞞的本性，只想粉飾太平，不去探究平靜安詳海面之下真實的面貌。

當我凝視這幅畫時，有種被吸入黑洞的感覺，瞬間遁入藍天白雲的美好畫面。

「白馬非馬」的哲學思辨

馬格利特畫作中時常有哲學性表現，我喜歡他作品中表現的睿智與諷刺，有一種機智論辯的精神。他的畫作常探討事物的表象與深層意涵，頗有春秋時期公孫龍「白馬非馬」哲學思辨的味道。

故事背景發生在趙國，當時馬匹之間流行嚴重傳染病，秦國為了嚴防瘟疫傳入國內，就在函谷關口貼出告示，禁止趙國馬匹入關。

這天，正巧公孫龍騎著白馬來到函谷關，守關關吏說：「你人可入關，但馬不能。」公孫龍辯稱：「白馬非馬，怎麼不可以過關？」關吏說：「白馬是馬。」公孫龍又說：「我公孫龍是龍嗎？」關吏愣了一下，仍堅持說：「按規定趙國的馬就不能入關，管你是白馬還是黑馬！」

公孫龍微微一笑，說：「馬是指名稱而言，白是指顏色，名稱和顏色不是一個概念。『白馬』這個概念，分開來就是『白』和『馬』或『馬』和『白』，這是兩個不同的概念。比如說你要馬，給黃馬、黑馬可以，但是如果要白馬，給黑馬、給黃馬就不可以，由此證明『白馬』和『馬』不是一回事！所以說白馬非馬。」

小官越聽越迷糊，一時之間不知如何對答，無奈之下，只好讓公孫龍騎著白馬過關。這就是有名的公孫龍《白馬論》，除了有邏輯學的辯論趣味外，衍生出挑戰以文字符號作為事物代稱的「符號學辯證」。

馬格利特有一幅畫〈這不是一只煙斗〉就是探討文字符號對於人的認知與真相本質代表的意義。

明明畫了一只煙斗，底下卻用斗大的法文寫著「Ceci n'est pas une pipe」（這不是一只煙斗）！

這不是煙斗，那是什麼？答案很簡單：「這是一幅畫。」

從某個觀點來看，這的確只是一幅畫，而不是可以抽菸的煙斗。而我個人更偏愛從名稱符號的角度解讀。以中文來看，這東西的名稱當然不是英文或法文的 Pipe，而是煙斗。在其他語言中，Pipe 這字也行不通。然而，不叫 Pipe、煙斗，就有損畫中煙斗的功能嗎？當然不是！這只是名稱而已。事物的本質才是最重要的！

馬格利特透過這句話告訴世人，符號名稱並不代表一切，最重要的是不要忽略事物真正的內在本質。

馬格利特畫中人物不是面無表情、無臉、就是臉上蒙著布，許多人解讀為他十四歲時母親投河自殺，他目睹母親的屍體被撈上岸時，臉部被睡衣覆蓋著，因而留下了深刻的印象。但是他本人並不認同這個解釋。他想表達的是人類閉上眼睛，根據自己的想像力與既定意識形態，來理解（扭曲）事情的本質，與盲目者無異。

以〈戀人〉畫作為例，兩位被蒙面的戀人，相互親近擁抱與擁吻。是因為「戀愛是盲目」的嗎？或許是！但是想一想，當你擁吻的時候，是不是也會不由自主地閉上眼睛？是下意識使然，還是荷爾蒙作用？其實是源自於自我的想像，而並非愛人所給予你的。

我超級喜歡馬格利特獨特的黑色幽默，〈集體發明〉就是開了大家一個玩笑的作品。提到「美人魚」三個字，大家腦中就會浮現安徒生童話中人頭魚身、可愛的小美人魚模樣。可是，誰說美人魚就一定是妖嬈美麗的物種？誰敢說「魚頭人身」不也是美人魚？看著這幅畫，我超級欣賞這位冷面笑匠的幽默感。

然而，美麗的東西（比如美腿）長在不對的地方，除了詭異還是詭異。這個美麗的想像在詭異的噩夢面紗被掀開時，大家也頓時被嚇醒了吧！

另一幅大師的幽默作品〈展望：大衛的雷卡米埃夫人〉，是拿破崙御用畫家大衛的名畫。馬格利特諷刺這位新古典主義大師筆下的模特兒僵硬的表情和姿勢，與死亡的靜態似乎相距不遠。

馬格利特認為青春美貌最終仍走入塵土，他點出再美麗的美女，終究會變成一具棺材的實話，叫人驚愕，也令人莞爾一笑。

馬格利特是超現實主義玩家，以圖像與文字反覆實驗，探討符號、文字與本質所代表的意義。

而他的畫作療癒性在於人們常從其畫作中的詩性，找到心中那塊隱藏在青蘋果後面的臉孔，聽到自己內心真實的聲音。

他到底是在玩腦筋急轉彎，抑或是看穿你內心世界的智者？這真的是個耐人尋味的問題。

馬格利特博物館

HELLO DESIGN 73

畫中有話：花邊教主帶你看名畫背後的故事

作者　胡琮淨
責任編輯　龔橞甄
校對　劉素芬
封面設計　走路花工作室
內頁排版　江麗姿

總編輯　龔橞甄
董事長　趙政岷
出版者　時報文化出版企業股份有限公司
　　　　一○八○一九 臺北市和平西路三段二四○號四樓
　　　　發行專線　（○二）二三○六六八四二
　　　　讀者服務專線　○八○○二三一七○五
　　　　　　　　　　　（○二）二三○四七一○三
　　　　讀者服務傳真　（○二）二三○四六八五八
　　　　郵撥　一九三四四七二四 時報文化出版公司
　　　　信箱　一○八九九 臺北華江橋郵局第 99 信箱
時報悅讀網　www.readingtimes.com.tw
法律顧問　理律法律事務所陳長文律師、李念祖律師
印刷　華展印刷有限公司
初版一刷　二○二三年四月十四日
初版二刷　二○二三年六月十三日
定價　新台幣四五○元
（缺頁或破損的書，請寄回更換）

時報文化出版公司成立於一九七五年，
並於一九九九年股票上櫃公開發行，
於二○○八年脫離中時集團非屬旺中，
以「尊重智慧與創意的文化事業」為
信念。

畫中有話：花邊教主帶你看名畫背後的故事 / 胡琮
淨著. -- 初版. --
臺北市 : 時報文化出版企業股份有限公司, 2023.04
面；　公分

ISBN 978-626-353-639-5(平裝)

1.CST: 繪畫 2.CST: 畫論 3.CST: 藝術欣賞

947.5　　　　　　　　　　　　　112003554

ISBN 978-626-353-639-5
Printed in Taiwan